从
刻舟求剑
到
盲人摸象

美术史六讲

陆易 著

浙江人民美术出版社

序

　　陆易出差到京，例行的吃饭喝茶之后，掏出一册样书，让我先读，读后提出意见，再写点什么。

　　这本来是我力不能及的，陆易本人是接受过完整书画专业教育的，有长期古代书画管理与研究的实践。我则只有出版社工作的一些经验，是个比较称职的校对，是个一般的文字编辑。陆易书中说到的例子，我有的知道，很多不知道。

　　但对于陆易本人和其新书日后的读者，我倒有些话可以说。

　　认识陆易将近十年，起因是浙江省博物馆筹办"大雅久不作——寻觅朱家济先生"的展览，座谈会和纪念

文集同步。朱家济先生是我的大伯父，展览中选了不少大伯父写给祖母的家信，时隔半世纪，家信中总有些家人之间特别的说话方式，总要有人给个大概的解释，所以筹展组各位特别嘱咐我将文集全部读一过，对于大伯父信中的小问题做一个家庭版解说。这样，与文集的作者们就有了一些文字上的往还。其中就有陆易。

开座谈会，参观展览，她都在。但没有什么交谈。12 月的杭州，下雨，到处湿漉漉的，过江回所前祭扫祖先墓地，拜祭的鞭炮放完，烟久久不散，团团地笼住墓碑和碑前的人。陆易拍了一张照片发给我，我很喜欢。

后来的几年，博物馆之间的交流渐渐多起来，陆易来北京的机会也多了。请她来家里坐坐，她嗅嗅鼻子，说有外婆家的味道。

吃饭喝茶说话，不时爆笑一阵。这时候的陆易，易激动，易大声。直截了当，常发义愤填膺之词。听她说工作量大，说馆里没有食堂，也说自己是个路痴之类。但听完发觉，抱怨归抱怨，业务熟悉，能干，也没有少干一样。

生活中的陆易，不肯说来不及，不肯说干不完。外出回杭时，尤见时间衔接的功力：从高铁站拉着箱子去接儿子，从幼儿园再送到业余学习的地方，等学习结束后共同回家。遇见梅雨季节中偶然的晴天，要晾晒冬衣，洗洗涮涮至太阳下山，衣架用光。

长途乘车或各种等待的边角时间，一书在手，是她不变的习惯。

文字中的陆易，机敏，灵动，有自己的想法与叙述。写黄宾虹，写吴昌硕，无论是怎样家喻户晓的书画家，陆易总能在常常见到的材料中拈出某种易为人忽略的内在关系，体察出那一时代的小小不同。没有套话，而有思索。有论证过程，却不沉闷。

陆易喜爱学习与观察的习惯，为她造起了一座自己的花园。美术史上的那些古人，今天是这几个，明天是那几个，聚在园里，盘桓之中，性格渐渐展露。

因为这样一座花园，促人读书，带人看展，引发与同好激动的争论，有时中夜觉醒，许多小问题瞬间连成一个答案，兴奋非常之下，会立刻起床记录。

总之，读这些文字，你会羡慕作者，思路清晰，语言流畅，你会觉得美术史的研究真有意思，研究者真有福气。似乎想不到作者是那个整日穿着冲锋衣，戴着套袖，在博物馆院中一路小跑的库管员。

什么人将是这本书的读者呢？仍然是当时听课的一类年轻人吧，学过或正在学艺术史相关专业的年轻人。那些画家、画作、技法、年代对他们来说都是耳熟能详的。

但是，做完学生之后的长久日子里，有了工作之后，只有很少的人能专门研究艺术，大多数人的工作可能会

跟艺术沾点边，甚至完全不沾。到那个时候，不知是不是还爱着什么美术史上的某个时期，心里是不是还怀想着某位画家的许多问题，并且惦记着解开一个两个。

如果有类似"瘾"的东西在心里蠢蠢欲动，这小书会成为一个样子，你也会拥有自己的花园，并与园中的古人相接。

能在琐碎繁忙中心有所系，是幸福的。

说到底，美术史并不在乎我们每一个人，是我们在乎美术史。

往高处说，是让心有一个栖息之所，往平常里说，是让自己能有的可玩。

希望读者都有自己的幸福，像陆易这样的幸福。

朱传荣

2020 年 11 月于北京

前　言

　　这本书的缘起是 2017 年冬，我给浙江大学人文学院文物与博物馆学的本科生上了一学期的"中国书画"选修课。那一年我在博物馆刚接手一个新库房，工作量剧增。闲暇又忙于搞自己的公众号"一函"、写论文、旧课题结项、新课题启动等，所以给学生做课件几乎都是在半夜完成。人大概总是会在最忙碌最焦灼的状态下迸发出一种自己都难以想象的精力和创造力，借由备课的这个契机，我开始梳理自己的日常思考，将平时零散而跳跃的关注点集中整合，把知识点有意识地重新安排解说，想带给大家一个对美术史的不一样的认识。

　　"美术史"三个字，包含了审美、技术、历史，三

方面的问题，孤立地来看都是片面的，只有跨学科的审视研究才有价值。单项领域往往都不乏权威专家，但想要横跨其中通融延展，还要深入浅出阐释清楚，这并非易事。现市面上可见的对美术史讨论的书籍不胜枚举，但似乎总是不太尽兴，这个"兴"是从读者角度而言的。艺术面向的是大众，不分肤色不分年龄不分性别，我更关心的是面对同一件作品，小孩、大学生、艺术爱好者、专家、外国人等等，他们分别都想从中读取到什么信息？又分别从中感受到了什么情感召唤？同样的美术史，给文博专业的学生与给美院的学生授课有什么区别？给美院实践类专业学生和纯理论类专业学生讲述的侧重点又会有什么不同？专业艺术教育和全民公共美育是否能切割开？让老百姓走进博物馆和美术馆欣赏艺术作品是否只是需要那些肤浅的刻板印象，还是应该通过普及作品内部产生与评价机制来获取欣赏的途径？这些都涉及我的课程设计。针对不同的受众，美术史是可以被不断诠释的。

面对同一件作品，每个人又都好似盲人摸象，只能凭借自身的经验与好恶看到不同的东西。这个"不同"却是极有价值的，正是这些不同的认知在不断完善我们对一件作品的全面解读，这也是美术史被不断演绎、阐释的原因。此过程很像是刻舟求剑，船身上的刻痕每个人都能看见，但顺此下去找剑则肯定无果。如何还原到

当初刻下那个痕迹的点，再对应到剑，就相当于一个推理求索的过程，试图还原到创作者的原旨。但重要的是，我们有没有被一幅作品打动，却是与此没有必然关系的。打动我们的恰恰是盲人摸象摸到的那个局部。不同的局部，就是当今学科划分细化下的不同专业，跨学科的意义在此得到体现。从另一个角度来说，在作品、艺术家与观众之间，我们更需要一种类似翻译的工作。这个工作没有做，或者说没有做到位，同样也会出现理论家刻舟求剑、欣赏者盲人摸象的情况。所以，这就是我为这本书取这个书名的内在原因。

按教学要求，上课的内容虽然局限在中国书画，但实际讲课中，我更愿意兼顾古今中外，打破以往按历史分期的孤立顺序，一张作品对应一位画家生平的枯燥方式；也不太想让学生的思维禁锢于对每个朝代艺术风格的呆板界定，或只认识作品而不知晓背后形象产生与形式变化的逻辑。在对讲课内容划分板块的数次调整后，我将美术史涉及的概念，研究的内容、目的、方法作为贯穿始终的线索，把专题性的一些个案嵌入其中，兼顾了书法、绘画、雕塑等各类形式，同时启发大家对美术史的问题意识，对历史演进和不同风格进行思考，在叙述中则尽可能地从实际的困惑出发。第一讲动笔于2018年的春天，在这一年的秋季课程里我再次精简了一些叙述案例，努力使课本中抽象记录的经典作品参与到我们

的日常生活中，让观画成为走进博物馆和美术馆的真实体验。最后一讲结束于 2020 年的新冠疫情，禁足在家的两个月，让我有了更多的时间收拾细节通盘总览。

海德格尔在 1938 年宣布"世界图像时代"已经到来。视觉文化的研究与图像研究的兴起，是审美现代性的一部分。审美，是我想通过这个课程最终讨论的。美术史研究真正核心的问题，并不是作品表达的内容，而应该是它表达的方式。艺术就是表现美、纯粹的形式。但用学术语言说出来，似乎不涉及人类命运、种族差异、社会话题等等，就像作品没有价值了一样。这种对观念性语言的强迫性渴求，可能导致的最坏结果就是让人在面对艺术作品时，失去了欣赏的初心。大体来说，我是用直觉在写这本书，因为我本能地排斥观念性语言，虽然这也让我在论述的自信上偶感不足，毕竟关于审美的个人经验很难被认为具有"客观性"或者代表"规律性"。这时我就会怀念画画的日子，当技术变成一种肌肉记忆，用受训的眼睛在直觉的感召下自由创作，曾经是那么的自信满满。

我并不是艺术史论科班出身，也没有经过文博专业的系统学习，绘画的技能又在我毕业后因沉迷理论文字而逐渐疏离荒废，我经常在书写中处于没有自我归属感的边缘地带。幸运的是，常年的艺术熏陶给了我发现美的眼睛，跨界的经历和实践给了我提炼美的思维，而一

直以来，它们背后的指向，就是求真。艺术与真紧密相连。艺术作品之真，不在于它符合了现实，而在于它揭去了蒙在现实之上的日常掩蔽，透露出事物的真际。感谢我一直敬重的朱传荣老师，能替拙作写序。她的恬淡简朴是对真善美最好的诠释。

感谢我的儿子，是在对他的涂鸦观察和解释中萌生了我美育的念头；感谢同事王屹峰教授引荐我去浙江大学授课；感谢出版人王瑞智先生极力肯定和鼓励我将课件内容整理成书。没有他们，就没有这本书。

陆　易

2020 年 7 月于杭州

目　录

第一讲
概　念

有一天，正当我讲完宋代绘画，准备开启下一堂"元季四家"的课间，一位每次都坐在第一排认真记笔记的女学生，抬头向我提了一个问题："请问老师，中国画是如何从宋代的屏风功能，转变成案头把玩的形式？"

在一个需要按照既定教材，单向灌输画家、作品及年代的选修课教学中，这位同学的提问让我眼前一亮，虽然她的问题里尚有语义不清、概念模糊的毛病，但能跳出以往美术史的线性叙述来观察与思考，也许她自己都没有意识到，她触及的正是美术史研究中非常本质的一个概念——风格，以及这个问题延伸出来的一个命

题——什么是文人画。

我们来重新看一下这个问题，可以提炼出两层意思：一是中国传统绘画在功能性上发生了变化，这个时间点发生在宋；二是以苏轼为代表的"士人画"这个艺术形式被士人阶层采纳，也是发生在宋。那么，为什么都是宋？

我发现这个问题的时候，掠过一丝兴奋，因为我们以往讨论"文人画"都是从明代董其昌（1555—1636）的"南北宗论"开始的，现在我尝试将对它的讨论整整提前4个世纪，甚至，可以更早。

□文人画

自魏晋南北朝宗炳（375—443）"澄怀观道，卧以游之"以及姚最（536—603）"不学为人，自娱而已"的论调始，到唐代王维（701—761）"以诗入画"的标准，再到五代董源（934—962）、巨然（生卒年不详）以文人意趣入山水的平淡天真和笔墨清韵，就已经是文人画的发轫。

但中国早期绘画，受到政教和实用的钳制，它在艺术与审美上是不自觉的，就算作画者的身份是士大夫，他也受到宗教或者帝王的牵制影响。自盛唐以来，士大夫们无一日不在企图挣脱，直到宋中期，他们终于取绘画为己有，始发挥个人之精神。的的确确是苏轼（1037—1101）首次提出了"士人画"，他在给宋子房（与苏轼同时代的画家宋迪的侄儿）所作的画跋中写："观士人画如阅天下马，取其意气所到。乃若画工，往往只取鞭策、皮毛、槽枥、刍秣，无一点俊发，看数尺便倦。汉杰真士人画也。"画史评论家中，无论是唐代的张彦远（815—907）还是北宋的郭若虚（1041—1091），在谈论绘画时，都还仅从作画者的身份、人品、才情去考量。直到苏轼，才开始转向画面本体的感染力，想到要去主观追求意境；重要的是，他并不认为意境的获得是来自对对象的如实描摹，比如何"画得像"更值得他去思考的，是从"境"

到"趣"的审美嬗变以及如何有效地表达情感。

所以"士人画"就逐渐表现为既不同于画工画，也不同于院体画，而是士人闲暇时一种业余的艺术表现。需要稍加注意的是，"士人画"并不是元以后的"文人画"概念，虽然"文人"二字指的就是历史上的"士"和"士大夫"阶层。宋人并不认为自己在画文人画——这个被明代董其昌精心定义的风格术语——但确实引领了元代文人画。

文人画这种非专业的风雅娱乐般的艺术样式，最终占据了绘画的主流，成为最具中国特征与代表风格的中国画，然而，它却完全背离了隋唐以来人们对绘画的认识。对笔墨内涵的过度重视，取缔了绘画中更为重要的形神兼备的法则。古埃及人不源于观察与写生的概念化人体图形，在希腊人带来的眼睛对立体的感知下，开始步入三维空间的描绘；而我们从原本写实格物的唐宋绘画，竟失足滑落程式化的图谱，"成教化、助人伦"之人，已沦为茫茫山野中的一两点缀，待到唐宋绘画精神再被发现，已是五百年后的近世。

我们总是会被这类无法完全解释的现象而困扰。著名的英国艺术史家贡布里希（1909—2001）说："寻找有关艺术史的问题的答案，不能只靠历史的方法。"对艺术史家来说，责任巨大且要求甚高，除了会描述艺术再现的历史，分类、整理和鉴别艺术品，划分流派以及归

纳其发展的规律之外，他们还得动用知觉心理学来解释这一切是如何发生的。

美术理论家滕固（1901—1941）先生在 20 世纪 30 年代就指出过："绘画的——不是只绘画，以至艺术的历史，在乎着眼作品本身之'风格发展'。某一风格的发展、滋生、完成以至开拓出另一风格，自有横在它下面的根源的动力来决定；一朝一代的皇帝易姓实不足以界限它，分门别类又割裂了它。断代分门，都不是我们现在要采用的方法。我们应该采用的，至少是大体上根据风格而划分出时期的一种方法。"他用这种方法，将唐宋划定为"昌盛时期"，并将盛唐的开元、天宝时代作为一个重要的分水岭，因为正是在此时，山水画获得独立的地位并逐渐成了绘画的主流，佛教画脱离了外来影响而转换到中国的本土风格上去。

□山水的独立

唐玄宗开元年间是绘画出现明显分科的时期。陈闳（生卒年不详）、吴道子（680—759）、韦无忝（生卒年不详）同制《金桥图》，以描绘玄宗过金桥为中心的礼仪长卷，图已不存，但从神龙二年（706）懿德太子墓《仪仗出行图》可知，礼仪画在中宗时期已达到一定水准。《金桥图》描绘数十里间的仪仗队伍，其规模比懿德太子墓仪仗更大，需要通力合作完成。据文献记载，陈闳主绘玄宗御容及所乘照夜白马，吴道子绘桥梁、山水、车舆、鸷鸟、器仗、帷幕，韦无忝绘狗马、骡驴、牛羊、猴兔、猪貀等四足。这种专项的分工，促进了山水科目的成熟以及技术的发展。晋代顾恺之（348—409）《洛神赋图》中"人大于山，水不容泛"的现象，说明山水在早期只是作为符号，而非自然视觉效果的呈现。

晋　顾恺之　洛神赋图（局部）　辽宁省博物馆藏

玄宗命吴道子与李思训（651—716）画蜀道风景于大同殿，道子一日而毕，思训累月积成，时间相差如此悬殊，可见他们是用了两种截然不同的画法。李思训的青绿山水勾勒精细且浓涂艳抹，吴道子则舍弃着色，纵横下笔敏捷快速。吴道子对中国画的贡献就在于他把线条提高到非常重要的位置上来，线条原本是在壁画的粉本中使用的技术手段，但除此之外，线条本身的速度、压力、粗细、干湿都具备独立的艺术价值，吴道子在线条的变化和力量中传达内容和情感，"吴带当风"就是对其风格的概括。此种"白画"（白描）不仅缩短了作画时间，也是后世水墨技法发展的起点。一向以工笔重彩为主的绘画技法至此分离出意笔墨线一派，一笔下去如何能在最短的时间里既交代形象又能在单色中表达远近深浅晦明，笔墨章法因此就被赋予了神秘色彩，非实践者所不能意会。

技法的变革带来了新的风格，此种风格之阐释也非实践所能明了。这种实践，不仅指模仿自然的能力，还包括观察自然的能力，否则为何一棵树在油画家的笔下与国画家的笔下会呈现出不一样的图示？正因为他们观察自然的眼睛得到过不同的训练。吴道子为了画这堵壁画，还亲自到嘉陵江上体验真景，所绘图景并非凭空臆造，我相信他观察到的对象，与李思训眼里的风景，定是不同的。这样说来，似乎得对吴道子做知觉心理学的

调查研究才行，这对于其他实证类的学科来说，就形成了一个巨大而模糊的阐释空间。

但风格，是我们解释美术史众多问题的一把非常重要的钥匙，简而言之，风格就是内容的呈现方式。在它的词源地罗马，最初的古典式教学中，风格专指学生的表达以及论辩能力。一座山可以用工笔画来表现，也可以用意笔画来表现，青绿重彩画能传达矫饰、贵气、庄严的情绪，而意笔水墨则能传达出随性、平淡、自然的情绪，这些不同情绪和使之有效传达出来的技法就暗含修辞学的意思。多样的论辩能力运用到演讲与写作中，形成一个表达方式的宝库，艺术同理。但同时要注意的是，表达方式很难与技术手段严丝合缝，因为技术还有高下之分，比如用青绿是表现富贵的技法，但画得没有到位依旧不能有效传达富贵。所有的这些分阶形容词，就是宝库中的"风格类型"，尽管随着术语的丰富，我们已经在尽可能地减少理解上的误差，但依然无法否认的是，基于人的知觉，有很多风格是难以描述的。

唐武宗会昌灭佛，长安、洛阳等地的寺院多被毁，像吴道子这样的名手的画迹也消失殆尽，在没有一张实物参照的前提下，谈艺术风格也是极其抽象和不准确的。好在有王维这样的后继者，发扬继承了水墨画法，且越来越多的画家，舍弃了寺观、殿堂墙壁间的创作，转而开始在纸上作画。

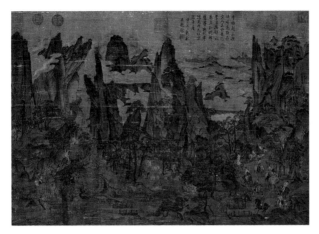

唐 李昭道 明皇幸蜀图（宋摹本） 台北故宫博物院藏

张彦远说"由是山水之变，始于吴，成于二李"。就是指山水画独立出来，是从吴道子开始，并由师法隋代展子虔（545—618）的李思训、李昭道父子二人完成。现存台北故宫博物院的《明皇幸蜀图》，工笔青绿的风格，接近李昭道，但应为唐画宋摹本。此图描绘天宝年间安史之乱，安禄山反叛，唐玄宗携后宫嫔妃和皇族后代从长安逃往蜀地，途经深山的情景。一个叙事性的图景，并没有像以往一样突出人物和情节，而是把故事安置在一个宏大的山水场景里，图中山峰高险，直入云端，山路崎岖。画面的左下方，顺着马队行走的方向，视线往画的深处延伸，再从画面右下方出来，主角亮相，中间甚至还有一处随从人仰马翻的休息场景，传达出图中人物逃难过程中的艰辛与精疲力竭。这种空间的表达，

让山水画担负起了可观可游的功能，同时也拓展了历史故事题材的表现方式。历史事件强调记录，这种帝王授意的写实类绘画，展现的只能是时代之审美。

经安史之乱，入中唐，王维、郑虔辈出，用一种水墨淡彩的技法表现山水，苏东坡评价："味摩诘之诗，诗中有画；观摩诘之画，画中有诗。"王维兼具诗人和画家的双重身份，使得明末董其昌将之视为文人画的创始人。至五代，荆浩、关仝、董源、巨然，一派"南画风格"，特别是董源，被推为南宗主将。董源的《溪岸图》从画的立轴样式来看，很有可能与卫贤的《高士图》一样，是为宫廷创作的一扇山水屏风。它与陕西平富唐代墓壁画中的六扇屏风山水图在形式上接近，这说明了它的创作处在晚唐五代山水画的结构观念之下。美国大都会艺术博物馆在 1998 年开了一次研讨会，讨论集中在董源的画风与传世作品特别是《溪岸图》的真伪上，不仅由于董源画风多样，"水墨类王维，著色如李思训"（郭若虚语）、"董元山水画有两种，一样水墨矾头……山石作麻皮皴；一样著色，皴纹甚少……"（汤垕语），就算都归在水墨技法里的《溪岸图》与他名下的《潇湘图》《夏山图》以及《夏景山口待渡图》三卷也呈现出明显不同的风格，对此谢稚柳先生有专文论述过。而这后三幅被晚明董其昌定为董源作品，原因就是它们在笔墨表现上反映出与之前完全不同的风貌，不仅有骨体柔和、温润

葱郁的南方山水地貌特征，更呈现出一种平淡清远的意境。这就是代表南唐"江南画"的一种艺术样式。

好了，至此，"文人画"的雏形已经出来了，它最初的表现，是在山水一科上。

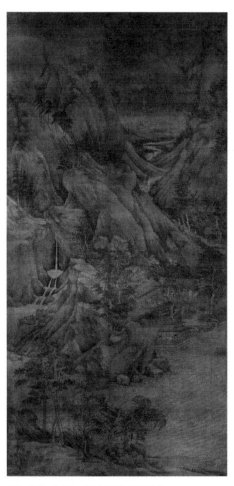

五代 董源 溪岸图 美国大都会艺术博物馆藏

□士大夫的理想与理论

美国学者苏珊·布什在她的一篇论文中提到："文人画的理论出现于宋代，它反映出向一种绘画新形式进化的趋势，但这种新形式没有被风格术语加以明确限定……不过，在山水画中，直到明代才能看到这种艺术判别能力。那时，文人们有感于元代大师们的成就，开始用风格术语来定义文人画。我们在此看到一种艺术形式，它先是被一个社会阶层采纳，继而缓慢地进化为一种风格传统。画家的地位在早期是重要的事情。"这种进化而来的绘画新形式，是产生于北宋士大夫的审美思想与文化品格中。到了这个时候，士大夫们终于能自己做主了，不同于唐及以前的贵族世袭，三年一次的科举制成为主要的官僚来源，并形成国家制度。宋代布衣就能出仕，获得社会权利并且发声，在文治国策下开始确定属于这个时代的文化基调，创造了新的散文、诗歌、书法、绘画风格，这也是潜藏在苏轼的"士人画"定义背后的意识：他注重作品中的"士气"，与画什么、怎么画都没关系，只是为了凸显绘画可以像诗一样抒发自我，同时也能由此反映出作者的品格。这标志着绘画已为士人阶层所接受，逐渐得到诗那样的上流地位，更为重要的是，这些士人群体开始以类似于文字游戏那样的方式合作绘画，这在后面几讲会持续探讨。

写到这里，我们可以回到文章开头那位同学的问题。当然，宋代及之前的绘画并不都是屏风样式，唐末五代之际就已有了挂轴，就算在此之前，中国绘画的主要媒材除了屏风也还有手卷。另外，在宋代及之前的屏风也并不仅有实用功能，屏风实体更多的时候以葬具形式出现，反映墓葬礼仪和灵魂观念。更恰当的表述应该是，直到北宋初期，职业画家的社会地位仍然十分低微，连供职于画院的画师们也不例外。无论是沁水荆浩（850—911）名下的《匡庐图》、长安关仝（907—960）名下的《关山行旅图》，还是华原范宽（950—1032）的《溪山行旅图》，都是高头大幅的立轴。立轴的形式流行于五代、北宋，是缘于早期绘画的实用功能，之前是为了装饰宫殿寺观的墙壁，后来衍变成绢素的屏风。概而论之，立轴改变了绘画的形式，于是绘画从墙上，来到了士大夫的生活中，变成了能被自由移动和观赏的对象。

这个问题成立的前提是，屏风是生活实用器，随着形式的改变，上面的画的实用功能进而变成观赏功能的时候，画面的内容也随之同步转化了。但我们往往容易忽视，当画还在屏风上的时候，它也许暗含了"士人画"的精神；同样地，就算挂轴承袭屏风的形式，它被拿下来观看时，画面中的内容也未必会成为士大夫们乐于欣赏的对象。这就是我必须要提醒大家的，关于美术史讨论中的各种复杂性，在我们提问之前，就得充分考虑到

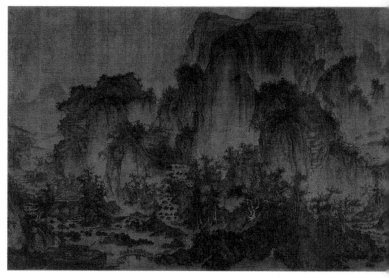

宋　李成　茂林远岫图　辽宁省博物馆藏

屏风的角色其实并不只是实用器。早在西周，就出现了织物上绣着斧纹的屏风，到马王堆出土汉墓中发现的上有绘画的屏风，特别是还有多个魏晋墓出土的屏风模型说明了绢布类的屏风画早在魏晋时期已经流行，敦煌莫高窟唐五代壁画中出现的屏风，表明它有广泛的传播。屏风本身就有从礼器到独立为有界框的绘画媒材的历史发展过程，也存在建构图像空间和通过"画中画"来暗示作品中的人物身份或情感的隐喻性功能。尽可能全面地去思考这些因素，是为了让我们在溯源文人画问题时不要忽略形式与内容之间的错位关系，它们并不一定齐头并进，如有意识的内容恰遇无意识的形式，无意识的

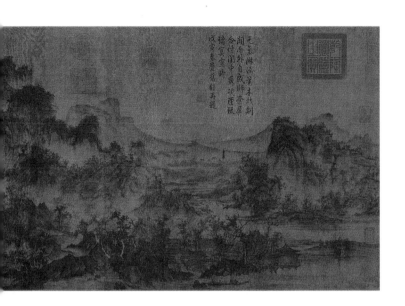

内容却使用了有意识的形式，这都是美术史呈现出来的多面相，不是靠简单几句理论所能概括清楚的，据此我们大抵也可以感受到4个世纪后董其昌为了建构他的文人画理论时遭遇的内心焦灼与压力。

前面提到的几个画家荆浩、关仝、范宽在采用纵向取景的高远的表现手法时，画中的北方高山，都是他们眼见的自然真实的样子。同时期的李成（919—967），营丘人，他的《茂林远岫图》变纵为横，变险峻为平缓，这其中有地理因素的影响（相比董源、巨然所在的江南，他固然也可算北方，但他的风格与关仝、范宽则有明显差别），也有背后深层次的文化传统因素。李成出生于

衣冠贵胄世家,系出长安,是李唐宗室后裔。他的笔头轻盈灵秀,皴法也不坚硬突兀,郭若虚说他"烟林平远之妙,始自营丘"。其山水中"平"的构图带有柔和、消极和放任的意趣,这是一种不同于"高"与"深"而带来的刚性、积极和进取的风格,此风格中含有的"冲淡""雅正"的气质,契合了自古以来士大夫的理想。

如果说李成的追随者之一——深得神宗喜欢的郭熙(1023—1085),将他推为官方的典范,那么李成的另一位重要追随者驸马王诜(1048—1104)则让他在文人士大夫的圈子里获得了认同,用了一股更强劲的力量把这类绘画风格从画工拉入了高雅艺术的领域。只有当士大夫们展玩品评的那些手卷或者挂轴,具有承载着他们高韬情操与不俗趣味的内容之时,那位同学的提问,才得以成立。而有关文人画的讨论,也应该只囿于此。

北宋元祐年间,在驸马王诜家的庭院里,苏轼、苏辙兄弟与米芾、黄庭坚、李公麟、晁补之、张耒、秦观、僧人圆通、道士陈太虚等十六人挥毫用墨、吟诗赋词、抚琴唱和……李公麟(1049—1106)绘《西园雅集图》以记之,米芾(1051—1107)撰《西园雅集图记》检校得失。此风云际会之事,历代以此为题材,见诸记载的画作有88幅。在后一讲中,我有关于这个话题的专门讨论。在这里,我只想表达,绘画活动在雅集中被以绘画形式记录下来,不仅是被纳入了与诗词歌赋一样的游戏

规则，也获得了与文学同等的赞赏。诗书画的结合，是宋代士大夫艺术观的重要特点。绘画在士大夫的理论引导下，从一个仅含装饰意义或叙事纪念意义的实用物的附庸变成一个抒情与交流的艺术媒介。

李成的风格被士人夫们接受与宣传，尽管他是引领北宋山水画的一代宗师，但奇怪的是，北宋中期之后，李成的画作几乎成为绝响，取而代之的，是一位生活在江南且已经去世多年，曾经任南唐宫廷画家的董源。董源的命运，是被米芾改变的。在当时，别人学画唯恐不入三家门墙，只有米芾自诩作画"无一笔李成关仝俗气"，觉得李成过于新秀灵巧导致文胜于质，也即"多巧少真意"而显得"俗气"。

董源画风的形成并非有意识地循着文人的理想，而是地理与传统双重作用下的自然产物，被独具慧眼又不合传统的米芾发现，这成为实现米芾心中理想世界的最合适的表现图示，继而被元人进一步继承发扬，比如：元代画论家汤垕在《画鉴》中称"宋画家超绝唐世者李成、范宽、董源三人"，第一次将董源取代关仝；元四家之一黄公望（1269—1354）在《山水诀》中称"近代作画，多宗董源、李成"，不但取消了范宽的位置，甚至将董源名字放在了"百代之师"李成的前面。

比苏轼小 14 岁的米芾，认为书画乃是大道，为官才是别趣，相对于苏轼一生为政治所累，迁而徙，徙而迁，

身在江湖仍心存魏阙；米芾的一生则为艺术所累，对书画痴醉，收藏、著述、翰墨，他在艺术的价值取向上走得比前人更远，他不仅不附和儒家观念，甚至不遗余力地宣扬艺术品的商业价值，最重要的是，米芾在宋徽宗这里获得的礼遇和高位，充分说明了皇家对士大夫艺术成就的认可，艺术鉴赏权威已经开始产生移易，即便他的"癫狂"最终也不见容于宫廷。

早在欧阳修收集《集古录》的藏品选择时，还颇感挣扎，欧阳修在收集铭文中获得愉悦的同时，又会对自己偏移书画艺术的教化功能而感到不安和焦虑。相比之下，苏轼与米芾对艺术藏品在美学意义上的追求前所未有，他们不仅认为美对于藏品属性是第一位的，这种美无须遭受质疑或非议，苏轼甚至觉得艺术的危险性不在于它不能教化和净化心灵，而在于它的美会令人迷醉，以至移情动性、无法自持，这在他应王诜之邀，替他的书画私藏之地所写的一篇文章《宝绘堂记》中不客气的忠告里有最明显的表现。所以，他欣赏艺术作品，但不汲汲占有，甚至在理论上给美一个定义：真正蕴含大美的，是天然的朴拙之物，而非精致的人造之物。这样我们就很好理解，为什么他会把文人作画放在业余的标准里。毕竟，在他眼里，"艺"不过是辅助"道"的工具，绘画只是他向往的"本真自然"的一种表达媒介。

但值得一提的是，苏轼虽然无意于绘画技术，但是

他尊敬专业画家，在同时代的画家中，他特别推崇的李
公麟与文同（1018—1079），他们技法全面，除了能熟
练处理各种题材和对象之余，还能尽可能将自己的情致
投射到图像中并表达出来。与苏轼随性而至的墨戏《枯
木怪石图》——此图近日因香港佳士得拍卖又重现于世
人眼前并因其真伪而备受争议——相比，文同的《墨竹
图》已然进入技而近乎道的境界，然而文同亦自称所画
为"墨戏"，正是基于这种工笔意写的文人意趣。他们
开创的新图式，给风格的宝库增添了新的种类，从北宋
李成"惜墨如金"的寒林，到苏轼、米芾的干笔竹石，
再到李公麟白描的《山庄图》与乔仲常的《后赤壁赋》，
可以说是元人干笔淡墨画风的前奏，此种风格带来的清
新秀逸的韵致，正是文人画的内涵气质所在。

　　于是，无论是因为心仪还是学习了李成、董源等早
期山水画技法的墨戏画与专业画，凡传达了"象外之意"
的，此时共同出现在了士大夫们展玩的案头上。

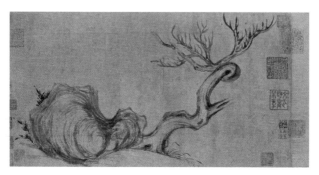

（传）北宋　苏轼　枯木怪石图　私人收藏

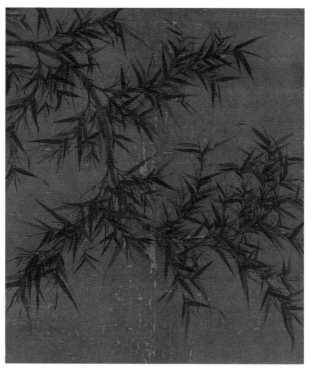

北宋　文同　墨竹图（局部）　台北故宫博物院藏

□从"戾家画"到"隶体"

元末明初有个人叫曹昭，他在《格古要论》中记录了美术史上一段非常重要的对话：

赵子昂问钱舜举曰："如何是士大画？"舜举答曰："戾家画也。"子昂曰："然。余观唐之王维，宋之李成、郭熙、李伯时，皆高尚士夫所画，与物传神，尽其妙也。近世作士夫画者，缪甚也。"

赵孟𫖯(1254—1322)是以宋室后裔的身份出仕元朝但又游离于政治中心的御用文学侍臣，钱选（1239—1299）是他的同乡与朋友，南宋乡贡进士，宋亡后将平生所撰经学著作付之一炬，隐于绘事以终其身。他俩的对话，说明"士夫画"这个概念从前朝下来一直没有一个清晰的定论，就在他们两人之间，也存在一些异见。近人启功（1912—2005）先生对"戾家"的语义考释为："今人对于技艺的事，凡有师承的、专门职业的、技艺习熟精通的，都称之为'内行'，或说'行家'。反之叫作'外行'，或说'力把'（把，或作班、笨、办），古时则称之为'戾家'（戾，或作隶、利、力）。"钱选把士夫画归为外行画，也就是业余画。我们看钱选的所有存世作品，画艺精湛，人、山、花诸科皆善且用笔工整、设色典雅，显然不能列于他自己所定义的业余士夫画，他对戾家画是带有贬义和嘲讽的。但我们再仔细想

21

一想，钱选怎么能不算士大夫呢？这里就引申出一个新的问题，士夫画和士大夫的身份是不是一个对应关系？

这个问题在赵孟頫这里同样存在。赵孟頫回应钱选的一个"然"字，表面上是有同感，但他马上话锋一转，提到唐代的王维，宋代的李成、郭熙和李公麟，说他们这些士大夫却是专业的行家，因为他们的画形神皆备，近世那些绘士夫画的，相比之下就差远了。他把郭熙这位宫廷画师的作品也算在了士夫画之列，可见他与钱选都没有怎么在乎画家身份。他俩的共识在于对画面本身的优劣品评，分歧在于如何在这些优劣中冠以适合的名称来归类区分，因为显然此时技法、身份、职位都不管用了。

如果说钱选认为的"戾家画"包括苏轼、米芾笔下"生率""萧散""不求形似"的"墨戏"画，那么赵孟頫是不会同意这个观点的，因为他自己也画过类似的作品，如《秀石疏林图》（当然，专业"墨戏"与业余"墨戏"也不可同日而语），反倒是钱选从没有画过此类"墨戏画"。故宫博物院在 2017 年举办的"赵孟頫书画特展"中，拿出了一件钱选的《八花图》，细读卷尾的赵孟頫题跋，能慢慢体会出另一层含义，"虽风格似近体，而傅色姿媚"，按赵氏对近体的不满和赋色用姿媚一词，怎么听都像是贬义，"尔来此公日酣于酒，手指颤掉，难复作此"，一个三十六岁的晚辈对五十一岁的前辈说这

个，则更有一些嘲讽的意味。

再从赵孟頫对职业画家冠以士夫画的美誉来看，也暴露了他自己对"行家画"的定位混乱，看上去他与钱

元 赵孟頫 跋钱选 八花图（局部）

选一样重"行"轻"戾"，但我们分析一下，赵孟𫖯所谓的近世士夫画家，都指哪些人呢？

明代书画收藏家张丑在《清河书画舫》中录有一段赵孟𫖯的《自跋画卷》："作画贵有古意，若无古意，虽工无益。今人但知用笔纤细，傅色浓艳，但自谓能手。殊不知古意既亏，百病横生，岂可观也。吾所作画似乎简率，然识者知其近古，故以为佳。此可为知者道，不为不知者说也。""今人"是否包含前文中所指的"近世作士夫画"的人呢？就上所述的今人弊端"用笔纤细，傅色浓艳"，是指南宋以来画坛所呈现出来的精微谨致的画风，此类风格是否为从南宋翰林书画院里供职的刘松年、李唐、马远、夏圭等人一路传承下来的变异，我们不得见，但应该可以判断此类"行家画"是赵孟𫖯所不屑的。对应他盛赞的前朝高尚士夫画，赵孟𫖯认为"谬甚"的"近世作士夫画"起码在绘画技法上达不到的。技术欠佳在这里应该包含两层因素：一是过于完善的技术追求会滑入愉娱眼目的歧途；二是不求形似的意笔草草中又容易混杂没有技术导致的粗俗不堪之劣作。不管是"行家"还是"戾家"，也许都无法道尽"士夫画"。

由宋入元，士夫阶层的地位下降，不仅从民族划分上由一等降为三、四等，也从政治上统治阶级的组成部分变成受到歧视和压迫的一类群体，经济上也不得不转化到其他社会阶层，尤其在文化上，虽然继续儒学教育，

但出路已经由科举致仕变成书院儒师，由原来地位优越的特权阶层下降为"诸色户计"之一的"儒户"。元初停科试，能文者而不能求举，经济窘迫，善画者不得不求售，不得已从"业余"变成了"专业"。所以，士夫阶层开始解体蜕变，并逐渐被一个包容性更为广泛和复杂的"文人"阶层所取代，"士夫画"在元代进入"文人画"的概念。我们对"文人画"风格面貌的直观认识，则是从赵、钱之后的元四家——黄公望、王蒙（1308—1385）、倪瓒（1301—1374）和吴镇（1280—1354）中获得的。

　　"戾家"改为"隶家"，初见明万历年间刻本《唐六如画谱》；又在明末被改换为"隶体"，如《佩文斋书画谱》卷十六引董其昌《容台集》一条；清初，"戾家"又被改变为"隶法"；到了王学浩笔下《山南论画》里去掉了赵、钱二人，由两人对话变成了王翚一人独白"只一写字尽之"。以书法用笔为文人画张目，也许从"隶"字开始，就有了字体的意思，又暗含了赵孟頫"援书入画"的"复古"追求，我们从中可以略窥文人画理论在明清两代发展之一斑，特别是钱选最初以"戾家画"为士夫画所作的定义，到明末董其昌这里，业余被扶正。

　　你们不曾想到的是，把赵孟頫奉为"元人冠冕"的董其昌，是把赵孟頫排除在"文人画"之外的。

□董其昌

从元四家在山水图式上对"文人画"塑造的成功经验来看，此类艺术形式已经缓慢进化为一种风格，但要警惕的是，"文人画"并不是单一的风格。我经常在不同场合询问学生或并不熟悉美术史但又对此有兴趣的看画观众，如果选择一张中国古代绘画来代表你脑子里所认为的中国画，你会挑哪张？在我给出的《溪岸图》《潇湘图》《鹊华秋色图》以及任意一件董其昌的山水中，大部分人选择了董其昌，同时表达了他们看不懂此类作品，并以此给中国画扣上一顶"无趣""死气沉沉"的帽子。我总在这个时候感到泄气，觉得艺术理论有什么用？讲半天，都不及一个普通人站在一张画前的直观感受来得让人信服。

什么时候，董其昌遮蔽掉了其余，变成了中国画如此漫长的历史时期内唯一被代表的一种风格。我这样说丝毫没有贬损董其昌的意思，因为这也正是他的伟大之处。到了明代中期，宋元两代画风之分、职业画家与业余画家之分、浙派与吴派之分等等，各种偏见或争辩不断的声音对同时代的艺术家创作而言，实则选择艰难。及至晚明，松江派的出现，画坛暗流汹涌，画评与绘画之间的差距更大，画家及其拥护者结党倾轧，形成极为错综复杂的网脉关系。此时，亟须一套系统的理论依据

和行动纲领来给画坛指明方向，董其昌就在这个巨大的历史性压力的节点上应运而生。他将"南北宗论"糅入"文人画"理论，以禅宗的"南顿北渐"来比之山水画中的不同风格，更把董源、巨然扶到正统且独尊的地位，并将"江南画派"的概念与他的山水画"南北宗论"相联系，真正完全地嬗变成了他所定义的"文人画"。

但纵观董氏画论和题跋，发现"南北宗论"被他灵活运用于不同场合、不同对象，往往随事取譬，相对成说。关于南宗创始人，有时说是王维，有时又说是董源，甚至巨然；一方面对南宗几大家未能摆脱"画史纵横习气"而不满，一方面又对北宗的赵伯驹兄弟"有士气"、马远《松泉图》得"清劲"，乃至夏圭《山水卷》"寓二米墨戏于笔端"而深表赞赏；一会儿说"元季大家以黄公望为冠"，一会儿又说"元季四大家独云林品格尤超"；一面是"余雅不学米画，恐流入率易"，一面又是"画至于二米，古今之变，天下能事毕矣"；一面以"寄乐于画"的态度去针砭"刻画细谨，为造物者役"，以"平淡天真"的作风去抨击"甜邪俗赖"和"纵横习气"，一面又以"穷工极妍""虽纵而有法"和"当以神品为宗极"的要求，去堵截"无本之学"的"护短路径"；等等。这简直太让人困惑了。

对于这些自相矛盾的行为，董其昌又是如何自洽的呢？这得从晚明的禅学情境上来考察。去"渐"取"顿"、

弃"修"从"悟"对于绘画来说，消解了它之所以存在的最根本的东西——技术。进一步来看，作为一门艺术的绘画和作为一种人格象征的绘画之间，被冠以了廉价的通道。所以，他必须在趣味标准上"自出机杼"，崇南抑北；在技术标准上，又"集大成者"，左黛右钗。董其昌的禅学老师达观说："夫理，性之通也；情，性之塞也。然理与情而属心统之，故曰心统性情。即此观之，心乃独处于性情之间者也。故心悟，则情可化而为理；心迷，则理变而为情矣。"性的情、理两面，正好对应了董其昌的趣味与技术两套标准的并协互生，就像打太极一样，"南北宗论"一出就成为追随者与反对者共同可以接受且遵循的不证自明的思维框架。而后人的误读，多半聚焦在对单向而具体的派系的解释上，求全责备、争论不休，都是因为不具备董其昌所持的禅学情境。例如最为广泛的一个影响是，"文人画"是南宗，其对立面"院体画"是北宗。

然而，文人画不是由作者身份界定的——北宗始祖李思训并非画院画家，而南宗主将董源却是画院画师；文人画也不是由技法用笔界定的——南宗的文徵明等文人画家也作钩斫青绿，北宗的马远、夏圭多用水墨渲染；文人画更不是由南北地域界定的——北宗的马远、夏圭是南方人，南宗的王维、李成都是北方人，还能举出更多的例子。去生硬地一一对应毫无意义，也背离了董其

昌对文人画的最高原则。董其昌的自洽，得益于从元人开始，绘画能以它自身的形式趣味为媒介，实现创作和欣赏在过程中自证自悟的心理体验。元四家在绘画上的私人化倾向是借助"师造化"的要求和"书写性"原则来达到的，如同禅宗自唐宋至元明清所经历的禁欲、适意、纵欲一路下来，将平衡心理的力量，从超尘出世的外部拉回到个体的内心世界。

回想那些"无为而无所不为""得意忘象"的早期绘画，茫茫的宇宙意识和神话幻想，充溢其间的集体主义精神，那种主体与客体、审美与实用高度统一的混沌自在，随着绘画自律性的逐步发现，到元明时期，主体世界已经从客体世界中解放出来，当初难以道清的审美直觉能力，已经蜕变成自我表现的心灵满足。我们还记得文人画的价值取向以宗炳的"畅神"、苏轼的"适意"、倪瓒的"自娱"为演进，再到董其昌的"寄乐"，绘画的自律性笼罩在士大夫对文人画的一次次定义中，形色技法愈趋成熟和精湛，绘画作为悟道养性之途径的功效也就愈加明显，中国传统绘画为何最终让文人画一统天下，据此就能看得比较明白了。

于是，南宗画被当成了文人画，文人画被当成了中国画，最终落实在观众失望的心中，形成了一次完美的误读。

前面说过风格是内容的呈现，到了董其昌时候的内

容，就如马奈开启了"现代绘画"一样，画家们不再关心画什么，而是怎么画。他们更注重享受绘画的快感，享受颜料笔触的层次。观众看之前的绘画，会被故事情节、画里面人物的神态表情所吸引，马奈之后，观众的眼睛会被逐渐牵引到一些无关紧要的物件上，乃至空气中光怪陆离的色彩。董其昌在两百年前的东方已经将其体现在"文人画"的自律上了。他在所编的《画旨》中大篇幅地讨论形式技法，笔墨的价值被独立了出来，他以及他之后的画家，醉心于将册页逐幅依据不同古代大师的风格摹绘，装订成可携带的统一样式，在没有照相和图录的古代，这些编集成册的范本就是他告诉我们的经典。对于创作者而言，储藏其中的风格和技法就能被任意挑选，而后再将其组合归并为一件作品，他们不再需要写生，唐宋写实的黄金时代已经一去不返。直到今天，画家们依然需要依靠图谱来创作，特别是充分研习了《芥子园画谱》之后，即使业余爱好者也能用这些母体拼凑出完整的构图，从而完成颇为可观的画作。当然，这不是董其昌所能想到甚至想要看到的现象，在他的时代，他完美地规范了后继者文人画的图式，又捍卫了文人画清高又纯洁的名士风骨，迎来了接下去以"四王"（王时敏、王鉴、王翚、王原祁）和"四僧"（石涛、八大山人、石溪、弘仁）的时代。

藏于浙江省博物馆的《仿梅道人山水图》，原是民

国时期海宁著名藏家钱镜塘的收藏，吴湖帆在裱绫题写"董文敏仿梅道人山水真迹"这个画名的时候，真的认为这是董其昌有意学习吴镇的吗？还是他根据这一眼的风格认为应该是学了吴镇？这是一个值得玩味的问题。

此图董其昌画于明万历三十二年（1604），画面左上角有一段题跋："余于元季四大家，独不习为吴仲圭，以仲圭学巨然，故时有似梅花庵主者，如此图是也。古人云：'见过于师，方堪传授。'良有以也。甲辰秋，董玄宰识。"看看，董公说了，在元四家里面，我是看不上吴镇的，因为吴镇学的是巨然。我直接学巨然就好了，所以我的画有时候看起来为什么这么像吴镇，比如这张。古人说了，学生见解只有超过了老师，才够得上做徒弟，继承衣钵，吴镇显然差远了。

董其昌的野心昭然若揭。

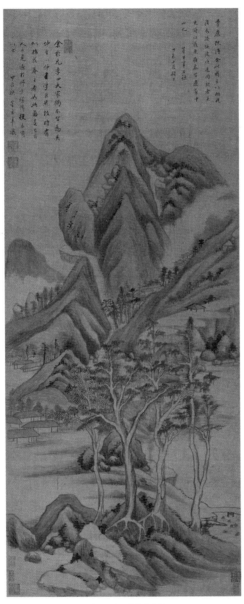

明　董其昌　仿梅道人山水图　浙江省博物馆藏

第二讲
作　品

在第二个学期的秋季选修课上，我开始带领学生思考一个问题：艺术史是否是一门学科？

这个问题其实已经困扰我很久了。毕竟比起象牙塔里的研究者，我们中的大部分人，都只是博物馆或者美术馆中好奇又虔诚的观众。难道没学过艺术史，就不能看画了吗？就算你站在一张画前面，可以滔滔不绝地告诉别人它的作者和其创作的历史背景，甚至说出它的风格与流派，这就能代表你看懂了吗？艺术作品的懂又该如何界定？它有标准吗？

这个时候，我总会提问："我们看画，到底在看什

么？"就如同历史遗存并不等于历史，艺术品也并不等于艺术。

历史是由历史学家通过对各种遗存（遗迹和遗物）的"历史物质性"和文献材料进行研究后讲述出来的，北大的罗新教授说，历史是变动的，没有主人公，也没有线索，但写出来的历史，都有线索，都有主人公，都有"问题"，然而历史自身是没有"问题"的，历史上是否发生了重大变化，是历史学家的说法问题。我们要关注的是他想说什么。贡布里希也说过，假如艺术仅仅或主要是个人视觉的表现，那将不会有艺术史。

在我看来，艺术的主体是艺术家及作品，它们构成了艺术史的叙述，但在叙述的往往是艺术史家，而不是艺术家本人，虽然历史上也有艺术家本人也就是史论家这样的例子，例如前一讲我们提到的董其昌。一旦二者合一必然会在艺术自律的进程中给予一股巨大的外力干涉，产生我们今天看到的艺术史叙述中的重要转折点。大部分的艺术家都不会关心或无法控制自己在艺术史中会被如何描述，也不一定熟悉在他之前的艺术史是如何书写的，然而他们才是创造艺术的人。可惜的是，今天的我们，只能看见他们留下的艺术品，艺术作品虽沉寂无声，但其中的艺术性就在那里，艺术史研究与不研究，研究得深与浅，都与它本身无关。艺术史家可以通过研究来帮助我们去理解艺术作品，去了解艺术家，但艺术

性，还是要通过观者自己去感受，观者的知识储备、审美能力、生活经历都会是其中的影响因素。

在学科划分细化的今天，我们貌似具备了更多手段去看懂一件艺术作品。比如对一件艺术品原始创作状态的重构，是历史学需要解决的问题，里面运用到的方法是王国维的二重证据法——检索大量的历史文献和考古材料，当然也是艺术史研究中的一个重要内容。但是，今日的艺术史家不再仅仅对旷世名作进行研究，不再仅仅考虑艺术家本人及其作品的形式、风格、样式或者主题等这些隶属于艺术本体的研究。他们企图了解更多作品背后的含义或者观念，更多地去寻求它持续变化的生命力——包括它的流传、真伪、收藏、观赏方式、观赏群体的变化、形态与功能的转换、与历史和记忆有关的符号化抑或隐喻等这些图像之外的内容，这些都是基于受当代西方影响下的艺术史研究新增加的内容。需要注意的是，这些手段只是帮助我们打开了大脑的思维，让我们有渠道去接近其艺术性，但艺术依旧无法被描述，因为它没有答案。所以与历史学不同，艺术史不解决问题，它甚至都告诉不了你作品内在的美学价值，它只通过研究这些内容而呈现问题。如果历史是一个通过解决各种问题而无限接近真相的动态过程，那么艺术史只是在这个过程中绽放出各种奇异又绚烂的烟花，它呈现美，它吸

引我们去一探究竟。然而我们往往在探其究竟上讨论过多，而对于美置之不理，艺术史被生生割裂为只有"史"，而没有"艺术"。

我尝试着在本讲中举一些案例兼而论之。

□雅　集

在中国，为观赏而创作的艺术品和创作这类作品的艺术家多出现于魏晋时期。从兰亭雅集到金谷雅集，把修禊这样一个原本在水边沐浴、洗濯以除灾去邪的习俗，变成了一件到山水中赏景、饮酒、赋诗和清谈的艺事；在用来纵情会友游乐的私人庭院里吟诗，并规范为"金谷酒数"（诗不能成罚酒三杯）、"写诗箸后"（将雅集作品汇编成册）等固定程式。

山水画如上一讲所述是"文人画"最初的表现内容，中国人对自然尤其是山的感情，从原始的恐惧到崇敬，最终将其作为美学思考的对象，对自然的描绘也不只是客观刻画，而是在人文视角下对自然的塑造。所以在山水间，或者是营造成山林环境空间里进行的雅集，就很自然地成为艺术表现的对象，并且因其自带文人品味和隐逸理想而成为承载艺术家精神的媒介。谢灵运（385—433）的山水文学和陶渊明（约365—427）的田园文学，作为个人感知自然能力的记录，也在逐步转化为视觉艺术，宗炳和王维（701—761）就是最早的中国山水画的理论家与实践者。

好，我们就用王维的《辋川图》来作为第一个讨论的雅集画作，虽然这并不是一个主旨明确，描绘雅集场景的叙事类绘画，但它的图式却成为后世雅集图甚至是

隐居图的经典母本。图式的传承和演变是美术史中非常重要的一个研究内容。

自称"宿世谬词客，前身应画师"的王维于开元九年（721）及第，经历安史之乱和亲友遭贬离世的打击后，他买下宋之问在蓝田辋川（长安近郊）的故居别墅。王维与道友裴迪在辋川别墅"弹琴赋诗""啸咏终日"，为辋川二十景各写了一首五言绝句，共四十首，集成了《辋川集》，并将这些景点画成《辋川图》。唐代张彦远《历代名画记》载王维在"清源寺壁上画辋川，笔力雄壮"，《唐朝名画录》中描述此图"山谷郁郁盘盘，云水飞动，意出尘外，怪生笔端"。可惜，清源寺随着会昌五年（845）的灭佛运动夷为平地，《辋川图》从此消失于世间。

值得一提的是，《唐朝名画录》载王维只居妙品之上，在吴道子、李思训之下，可见在唐代，王维的绘画地位并不是很高。然而到了北宋，宣和御府收藏的李思训画作仅十七卷，收藏的王维画作却多达一百二十多卷（虽然里面有很多赝品），王维被人为抬高得非常明显，结合上一讲提到的北宋士大夫审美思想就很容易与之联系起来。到黄庭坚、米芾所见的《辋川图》，都已是摹本，且有多个版本，王维的风格也因此无法定义。明万历四十五年（1617），蓝田官员为唤起人们对辋川的记忆，以陕西进士来复家的《宋郭忠恕临右丞真迹善本》

明 郭世元 郭忠恕临王维辋川图石刻本（局部） 美国芝加哥东方图书馆藏

（有藏于美国西雅图美术馆和中国台北故宫博物院两个本子）为基准，商请郭世元摹写，完成了今日多家博物馆皆有收藏的明郭世元《郭忠恕临王维辋川图》石刻本。传说中的王维风格是否藏在《辋川图》中，无人可知，但也因此给后世提供了无限的想象空间。

比如现藏美国弗利尔美术馆的宋人赵伯驹（约1120—1182）款的《辋川别墅图》，在技法上已经是接近李氏父子的青绿，离文献中关于王维笔力雄壮的水墨风格描述较远；比如嘉德2012年秋拍的一件明人宋旭（1525—1606）画给富商世家吕炯的《仿黄鹤山樵辋川别墅图》，则在功能上完全变成用名园典范，象征友芳园

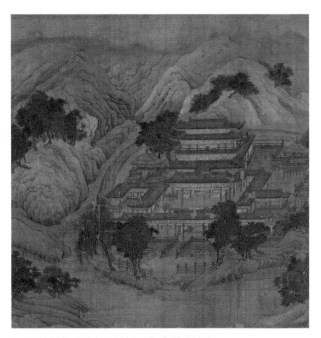

宋　赵伯驹（款）　辋川别墅图（局部）　美国弗利尔美术馆藏

明　宋旭　仿黄鹤山樵辋川别墅图（局部）　私人收藏

所蕴含的友谊，我们还能从题目中得出元人王蒙也绘过同类题材的信息；学过王蒙的还有清代的王原祁（1642—1715），比如藏于美国大都会艺术博物馆的《辋川图》，王原祁自题"黄鹤山樵，元四家中为空前绝后之笔。其初酷似其舅赵吴兴，从右丞辋川粉本得来，后从董、巨发出笔墨大源头，乃一变本家法"，则从溯源上为自己承袭董其昌尊崇王维的"南宗"艺术理论而正名，保留原有构图的基础上，更在风格拓展上做了很大的尝试。

宋代郭若虚《图画见闻志》提到，时人收藏的"辋川样"，即是一类以辋川风景为题而想象的山水绘画。明代王世贞（1526—1590）在题仇英临赵伯驹《西园雅集》的画上，写了他的考证："余窃谓诸公踪迹不恒聚大梁，其文雅风流之盛，未必尽在此一时。盖晋卿合其所与游长者而图之，诸公又各以其意而传写之，故不无牴牾耳。"到了晚明，李日华（1565—1635）《味水轩日记》载："王维《辋川图》，好事者家有一本。"那么，到底是否真有王维的《辋川图》（壁画）画稿留下来？或者说谁的摹本最接近王维《辋川图》的真实面貌？其实当年的乾隆也曾这样想过。乾隆皇帝在清宫旧藏《宋人临辋川图》的题跋中质疑："余谓辋川虽王维别业，而图本则未必出自王维。"甚至觉得："盖右丞止有清源寺壁画，好事者因仿其大意，改为横卷，或在同时，或在宋代，皆不可知。"对宋人的真伪讨论更不以为然："至宋黄庭坚，

诸人于画理不精，且未深考，自不足为定论。"

王维所代表的山水画形象和品位，由宋人与后代画家重新建构，转化成一种绘画内涵的精神寓托。《辋川图》真伪并不重要，重要的是它集中了所有文人对私人庄园（式样）的向往，激发各朝文人的艺术灵感并为之创作。最早追随王维理想、打造自己专属的"辋川"者，当属北宋建造龙眠山庄的李公麟。

明初吴履称李公麟的《龙眠山庄图》长卷："创意如吴道玄，潇洒如王维。"《宣和画谱》称："《龙眠山庄》可以对《辋川图》是也。"称李公麟："仕宦居京师十年，不游权贵门，得休沐遇佳时，则载酒出城，拉同志二三人访名园林荫，坐石临水，翛然终日。"北宋内府收藏107件李公麟的作品，皆为隐逸题材，且大多以王维为主题。苏轼甚至说他："前世图师今姓李，不妨题作辋川诗。"李公麟确实以王维为崇拜和效仿的对象，他在为官初期，便已在安徽桐城的龙眠山购置一处庄园，且仿照王维《辋川图》之模式绘制《龙眠山庄图》，当然，原作也早已佚失，在分散于世界各地的数本后世摹作里，据考证，藏于台北故宫博物院和故宫博物院的两件，最具李公麟的风格特色，即白描。在小字榜题标记景物名称上也仿照了《辋川图》，比如"文杏馆"周遭为杏树围绕、"斤竹岭"上种植的竹林以及"鹿柴"景中停驻的小鹿等等。只是李公麟加入了更多浪漫主义的表现手

（传）北宋 李公麟 龙眠山庄图（局部） 台北故宫博物院藏

法，像"璎珞岩"一景，将瀑布画成网状，像菩萨身上的璎珞项链；"雨华岩"一景，让小童攀爬到崖壁的树上摇晃，使花朵飘落洒在三位文士身上，这也将李公麟喜好学佛修禅的一面表现了出来。画中出现的文士在溪边濯足、观瀑、泛舟，或群集论经讲道，或于书斋作画，或鉴赏鼎彝，亦在某种程度上映射出北宋文人的生活经验，这也成为后世雅集的主要表现内容。苏轼、苏辙兄弟还为此画作了图记与咏诗。从王维的《辋川图》到李公麟的《龙眠山庄图》，已然在唐宋之际的视觉文化中，为后世勾勒出隐逸生活的理想图景。

这就能引出我们要谈论的第二个雅集，即上一讲中提到的李公麟与苏氏兄弟最有名的一次雅集，在北宋元祐年间的驸马王诜位于开封的私宅西园里，共有16位著

名政治家、文人和艺术家参与，李公麟绘《西园雅集图》以记之，米芾撰《西园雅集图记》检校得失。历代以此为题材，见诸记载的画作有88幅。然而，据假设此次事件之后700多年（即1819年王文诰出版《苏文忠公诗编注集成》）才首次出现有关西园雅集的记载，于是才有了把雅集定在1087年的依据，那么，此次雅集是否真的发生过？

美国人梁庄爱伦写了一篇考据性非常强的文章《理想还是现实——"西园雅集"和〈西园雅集考〉》。文中提到几个疑点：一是根据后人文献记载和以此命名的现存画作上的人名标示和人物数量，发现参与人员名单多有出入，特别是那个和尚的名字；二是据记载，李公麟有两幅描绘雅集的画，它们发生在不同时间、不同地点；三是李公麟的原作在后来的绘画著录中有立轴、横卷、扇面等各种形式，画作的风格，也有赋彩、墨笔勾勒等不同著录记载。于是梁庄爱伦进一步探讨，发现以下几点。首先，参与者16人（可能19人）中只有6个人有年谱，编年谱的时间跨度从宋一直到清，在19世纪以前写的年谱中，没有一本提到在1087年或其他任何年份有一次16个人的雅集。其次，参与者中有9个人的现存文集中关于花园的记载，都没有提到王诜的花园；现存最早的开封地方志中提到的园林，既不能确定与王诜有关，也无雅集记录。另外，宋徽宗藏画目录中著录李公

麟一百多幅作品的题目，不包括有《西园雅集》，现存任何宋元绘画的文献中也找不出这样的绘画品名。作为北宋历史和文化资料的主要来源，这些从 11 到 14 世纪编撰的书籍也没有提供任何关于"西园雅集"的信息。

有关这一画题的少数重要题跋是在 16 世纪盛行的编绘画著录著作之后写的，这些著录于是成为 16 到 19 世纪关于"西园雅集"的主要资料来源，这些文献中的陈述要么与其他记载中看到的事实相矛盾，要么就是缺乏历史依据，"西园雅集"这个传说本身似乎是一个东拼西凑的产物。并且最早提到米芾《西园雅集图记》的是明代晚期的鉴赏家詹景凤（1532—1602）编的《东图玄览》。现在所见最早的这篇图记收在 1682 年卞永誉（1645—1712）《式古堂书画汇考》卷三的序文中，且在图记的文风中看不出一点宋代或明代的味道。特别是，在 11 世纪到 14 世纪中叶的历史、传记与文学资料中都收集不到一点有关"西园雅集"的史实，更不用说去证实它，因此梁庄爱伦得出结论，历史上可能从来没有一次"西园雅集"。

以上，是梁庄爱伦在历史文献的层面，经过对材料的梳理和分析来考证某个历史事件的过程，它逻辑严密、自洽合理，具备使人信服的条件；并且我们也不得不承认，如果仅凭存世的几幅《西园雅集图》，我们是无论如何也得不出这个结论的。然而，虽然从史实上考辨，

如上文所示，都属子虚乌有，但它们却实实在在形成了我们艺术史的一部分内容，甚至一种理想的传统。这是我关注的。

从中贸圣佳 2005 年春拍的一件传为李公麟的《西园雅集图》到藏于美国纳尔逊－阿特金斯艺术博物馆的南宋马远绘《西园雅集图》，我们看到两种鲜明的艺术风格，归在李公麟名下的同类作品有很多且都不真，在艺术性上远不及李公麟在《五马图》中的表现，但其中的白描勾线、单一空间以及略带装饰的描绘都符合中古时期的图像规律。相比之下，马远的作品无论在人物塑造、空间层次、笔墨变化乃至叙事性的构图，都更加成熟与生动，从中我们就可以看到北宋末年在苏轼、米芾和李公麟等人身体力行倡导的文人士大夫审美在南宋长卷和叙事画中的表现，也暗合了中国山水画由北宋的雄伟山川向南宋一角半边景致的过渡。马远作为供职于光宗和宁宗两朝的马氏第四代首席画家，得到过宁宗皇后杨妹子的宠信，将南宋画院的写实主义以被后人所称道的"马夏"之风所表现出来。以上两幅手卷所承载的内容到了明清，更多地以立轴的形式出现，比如明代仇英（1498—1552）名下的《西园雅集图》和清代丁观鹏（1736—1795）临摹仇英的《西园雅集图》，在人物安排上，按照之前的图式，也是把 16 个人分五组：王诜、蔡肇和李之仪围着一张桌子看苏轼写书法；苏辙、黄庭坚、

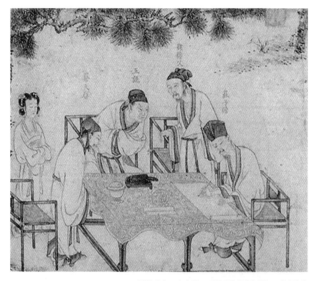

（传）北宋 李公麟 西园雅集图（局部） 私人收藏

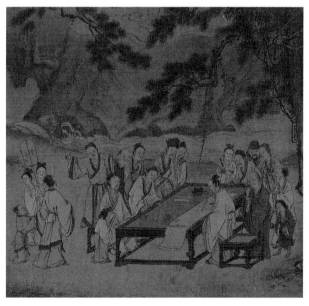

南宋 马远 西园雅集图（局部） 美国纳尔逊－阿特金斯艺术博物馆藏

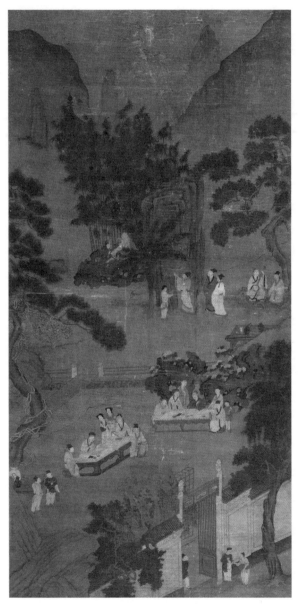

明　仇英（款）　西园雅集图　台北故宫博物院藏

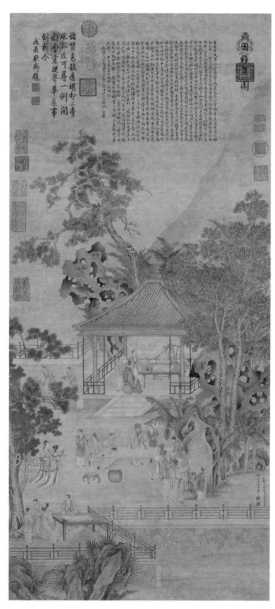

清　丁观鹏　摹仇英本西园雅集图　故宫博物院藏

晁补之、张耒和郑靖老簇拥着李公麟，李公麟正在展示一幅画陶潜归去来的横卷；秦观坐着听陈景元弹阮；王钦臣仰观米芾题石；圆通大师与刘泾在谈无生论。仇英不需要像宋人那样在所绘人物上方标示出名字，因为这个图式以及其中代表的特定人物与含义已经程式化，并且像符号一样深入人心，后世的画家只是在空间布局和技法上做些改变，人物造型和设色基调也很自然带有吴门风格。这一苏州职业画家最钟爱的画题，光是系在仇英名下的就好几种版本，无论是到苏州游览的访客，还是容易上当受骗的收藏新手，只要随便到苏州当地的书画铺走走，就可以轻易买到"李公麟名作"或至少是"仇英"版的《西园雅集图》。这就是艺术史所呈现出来的现象。

我们在分析这个图式的流变，就能发现如前一讲所言的"绘画活动在雅集中被以绘画形式记录下来，不仅是纳入了与诗词歌赋一样的游戏规则，也获得了文学同等的赞赏。诗书画的结合，是宋代士大夫艺术观的重要特点。绘画在士大夫的理论引导下，从一个仅含装饰意义的实用物的附庸变成一个抒情与交流的艺术媒介"。它所记录的也许是并不存在的雅集，却正是一个以往时代文人雅集的想象和理想的典范。

我们接下来可以通过第三个雅集案例继续深入探讨文人们的这类想象。先来看两张画，一是美国大都会艺

术博物馆藏的传为五代周文矩（约907—975）所绘《琉璃堂人物图》，另一张是故宫博物院藏的传为唐代韩滉（723—787）所绘《文苑图》，他们看上去几乎一模一样，后者似乎只是从前者上裁切下来的一段。

义史学家对这两件有关"琉璃堂"的雅集图早已有过充分的研究，他们根据方志记载和诗人们互相酬赠的作品，确认"琉璃堂"正是唐代诗人王昌龄在江宁丞任上所居官衙的后厅，王昌龄常常于此会客赋诗，接待往来文友乃至设帐课徒。唐代张乔有《题上元许棠所任王昌龄厅》绝句："琉璃堂里当时客，久绝吟声继后尘。百四十年庭树老，如今重得见诗人。"此诗为宋末诗人王易简记录在《琉璃堂人物图》卷后的跋文中。社科院文学所的谷卿在《追忆或构想："琉璃堂雅集"的真相》一文中指出，"琉璃堂里当时客"与唐代一部流行的《琉璃堂墨客图》有关——此处的"图"，并非"图画""图形"或"图表"之意，而是一种"句图"，它以摘录隽句得到形式，呈现诸家诗句及其特色。这件文献收录在宋人所编的《吟窗杂录》里，其成书时间在晚唐张为《诗人主客图》之前，它才是目前已知一切有关"琉璃堂"的话题和诗画文本真正的知识来源。《琉璃堂墨客图》列举了31位诗人及若干诗句，这些诗人并非生活在同一时空。"琉璃堂里当时客"的"客"指的是《琉璃堂墨客图》中"墨客"之"客"，所以张乔感慨的是当

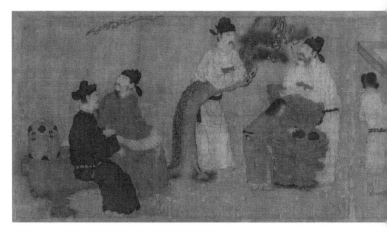

（传）五代　周文矩　琉璃堂人物图　美国大都会艺术博物馆藏

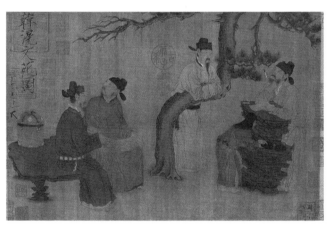

（传）唐　韩滉　文苑图　故宫博物院藏

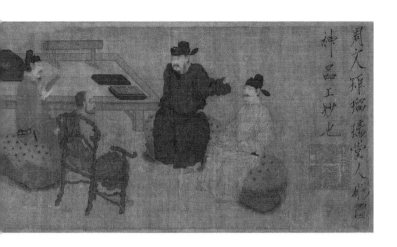

时诗坛流行的《琉璃堂墨客图》所聚一时之选所发，并非谓实有某地名"琉璃堂"者——那个想象中曾经聚集许多诗家名流酬唱竞艺的"琉璃堂"，其实根本不存在。

　　故宫博物院藏本《文苑图》上有徽宗款题署"韩滉"，据单国强先生考证，画中人物的衣冠已非唐制，如人物头戴的"工脚上翘"的幞头形式，至五代才出现。而且图中用笔也是周文矩式的"战笔"，在精气神上都要好于大都会藏本《琉璃堂人物图》，所以故宫本的作者才有可能是周文矩，或者是据此临摹的宋人。至于此图的全貌，则应该是大都会本的样貌，只是被割裂后添加"文苑图"题名。不管是故宫本还是大都会本，它们也许都是摹本，其祖本是《宣和画谱》著录的《琉璃堂

人物图》。但可以明确推断出的是，大都会本卷尾王易简的题跋为真，据元人萧𣿖《勤斋集》的记录，他当年见到的周文矩《校书图》就是这卷画作，所以此图应当绘于南宋或者更晚一些时候；故宫本则是流传有序的名作，曾经南唐后主（"集贤院御书印"）、北宋徽宗（"宣和""政和"等印）、元人王蒙（"王书明氏"印）、明人郭衢阶（"郭氏亨父""永存珍秘"等印）等递藏，清代复入内府，著录于《石渠宝笈初编》之中，乾隆时将手卷改装成册。

那么，周文矩创作《琉璃堂人物图》的目的，是要将当时广为传播的《琉璃堂墨客图》中选录的生活在不同时期的诗人描画出来，"合成"于同一空间之内，以此用"图画"之"图"和"句图"之"图"形成"互文"，实现一次"纸上雅集"和"画中雅集"。

周文矩是南唐画院待诏。南唐中主李璟于保大元年（943）建立翰林图画院，顾闳中、周文矩、卫贤、赵幹、董源等美术史上的重要画家都先后在里面任职。南唐皇帝与大臣之间经常会举行一些类似文人雅集的活动，在琴棋书画的同时增进与文人士大夫阶层的沟通，并获得支持。传在周文矩名下实为宋人摹本的《重屏会棋图》即是宫廷对文人审美品位认同的一例。从富丽绮靡的贵族趣味转而为崇尚清新自然的文人趣味，一个后世所谓的文人社会在南唐初露雏形。

到了明代，特别是宫廷画家，以凭借着对"西园雅集"的想象，将其现实化和图像化，使雅集图成为人文形象的史实记载。这种记载具有很强的现实性，改变了以往着重渲染雅集气氛和文人情趣、不甚注意人物形貌刻画的格式，不仅真实描绘了与会者的不同外貌特征，还细微地描画出官服纹饰，并按官阶加以组合和定位，鲜明地表现了各人的身份、地位和气质。我们就用"永乐、宣德间，恩赉最优"的谢环（1346—1430），来讨论第四个雅集案例。

藏于镇江博物馆的谢环绘《杏园雅集图》描绘了明正统二年（1437），以杨士奇（1366—1444）为首的九位文官及画家共十人在杨荣的杏园聚会之情景。卷后保留参与者手迹，形成图文相映的纪实性史料。杨士奇

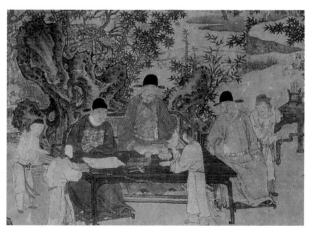

明 谢环 杏园雅集图（局部） 镇江博物馆藏

的《杏园雅集序》和杨荣的《杏园雅集图后序》是历史，
《杏园雅集图》既是与"历史"相关的图像，同时又是
与"艺术"相关的图像，而那些与图像并存的九位文臣
的诗文则是文学。就如同前面讨论过的那几个雅集一样，
《杏园雅集图》的图文背后也被想象成一个"历史本身"
的存在。

学者尹吉男对此图做了一番非常深刻又全面的理论
剖析，他的论文《政治还是娱乐：杏园雅集和〈杏园雅
集图〉新解》不仅揭示了图像深层的含义，也在艺术史
研究层面给了我们很多启发。他研究发现画中人物除了
主人杨荣来自福建，杨溥来自湖广，画家谢环来自浙江
以外，其余全是江西人。这张画凸显了当时明代政治的
地域特性，自 1402 年燕王朱棣打败明惠帝朱允炆并攻占
南京以后，江西文官集团逐渐替代了浙江文官集团。杨
士奇借助福建人杨荣的私家花园——杏园，并约上杨溥，
举行的不是一般意义上的朝廷文官大臣的假日聚会，而
是带有隐蔽色彩的江西文官集团的同乡聚会。

在进一步的分析中，"杏园雅集"的参与者人数（九
人）、举行的月份（三月），都与"香山九老会"一样。
"杏园雅集"的诗文中也多次提到"香山九老会"，可以
认为"杏园雅集"是表面上借"西园雅集"的概念，实
际上模仿的蓝本是"香山九老会"。美国弗利尔美术馆
藏的宋人马兴祖作《香山九老图》，描绘的是唐代会昌

五年（845）三月二十四日，居住在洛阳的六位八十岁以上的退休官僚，在白居易位于履道坊的家中举行一次长寿者的聚会（次年夏，又有两位老者慕名而来，使集会达到九人），这里需要提到的是"九老"隐居宴乐的时代背景，是白居易辞官四年前（835）发生的著名的"甘露之变"——一次不成功的清除宦官的事变，以唐文宗和文官的失败而告终，宦官全面获得支配国家和皇帝的权力。

联系到明代正统二年正月，宦官王振几乎被杀，文官与宦官间的斗争已经开始。三月，杏园雅集若隐若现地宣示了以"江西文官集团"为主体的"馆阁诸公"的力量。然而在张太皇太后面前哭救王振的十岁小皇帝朱祁镇，他不久后的亲政就证明了文官集团的隐忧最终成为事实。特别要注意的是，与杏园雅集相关的诗文并没有收录在杨士奇正统五年（1440）编定的《东里文集》中，连参与者杨荣的《文敏集》、王直的《抑庵文集》、王英的《王文安公诗文集》、李时勉的《古廉文集》皆未收录他们正统二年的杏园雅集诗。"杏园雅集"的诗文和图像被集中公开的时间是成化十三年（1477）。从明英宗亲政的正统六年（1441）到"英宗北狩"的正统十四年（1449）之间，宦官政治已经相当严重。迫于当时的形势，"杏园雅集"是一次与宦官王振有关的秘密聚会，这个推测基于他们刻意模仿"香山九老会"。从画面到

诗文，一方面颂扬十岁的小皇帝，一方面显示出轻松愉悦的气氛，一方面隐匿"杏园雅集"及其图像的真实用意。这样的诗文和图像只能在十位当事人的家族里秘密流传。所以，《杏园雅集图》是历史上少见的隐匿了真实主题和深层含义的现实主义绘画。

四个雅集案例讲完了，你们是豁然开朗还是意犹未尽？明清以降乃至近代，文人雅集图式作为视觉化的叙事模式，进而发展为承担隐喻和象征的文化符号，一旦成为定式后，以一种更具传播性和影响力的方式在社会空间中产生仿效作用。特别是杜琼、沈周、文徵明等人一反以人物为中心的雅集图式，取而代之以山水氛围来诠释雅集的人文气息和精神内涵。比如辽宁省博物馆藏的沈周（1427—1509）《魏园雅集图》，看上去就是一张山水画，据魏昌（其舅父为杜琼）的题跋可知，沈周绘此图是为纪念此次在魏昌园林中有刘珏、沈周、祝颢、陈述、周鼎及魏昌共六人参与的雅集聚会。故宫博物院藏杜琼（1396—1474）的《友松图》，此种园居绘画与明初台阁雅集相比较，少了庄重富贵之感，而多了闲情恬淡之致，与元画相比，又少了野逸孤寂之气。这种温润平和的文人气质，成为杜琼等人影响下苏州地区画坛后学共同追求的格调，也是园林燕游从官方走向民间的必然改变。又比如像上海博物馆藏的赵原《合溪草堂》，仅从画面内容完全无法得知是为元末名士顾阿瑛所作；

台北故宫博物院藏的王绂（1312—1416）《凤城饯咏图》，要不是有画面上方 13 个参会人员的题跋，后人也很难得知此图描绘的是送行朝廷大使赵友同辅助宰相夏原吉治理浙西水患的饯别宴会，因为王绂爱好元四家，所以他会将一幅有叙事性寓意的内谷镶嵌在元末书斋山水图式之中。台北故宫博物院还有一件刘珏（1410—1472）《清白轩图》，通过画中沈周父亲沈恒的题诗得知此图描绘的是众人为庆贺刘珏辞官还乡而举行的聚会。我们看这些图的时候，如果不借助题跋的释读，也许根本无法领会画意，所以就能发现一个有趣的现象，大部分的艺术史学者看画，多半把时间花在题跋上，而画家们，却只盯着画心部分，甚至连年代、作者、真伪都不太重要，他们疏于释读，抑或无力释读。

我们想要看懂一幅画，似乎变得愈发困难。

新的艺术史叙述，的确在重塑新的认知视角，也给予了新的认知高度，对于站在画作前面的观众而言，一切理论知识的储备都是为了看懂眼前这件作品。然而，看懂这件作品，是为了更好地理解并汲取其中的艺术性。雅集题材中有一个门类是关于园林博古的，如台北故宫博物院藏的杜堇《玩古图》、故宫博物院藏的仇英《人物故事画》册页，这类图近年来普遍出现在器物类研究的论文中，挖下图中某个局部作为名物考的图像资料，这种引用无可厚非，但是这类论文并不能归于艺术史研

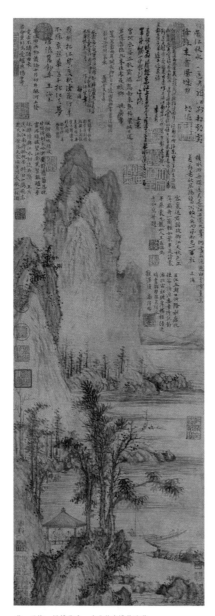

明 王绂 凤城饯咏 台北故宫博物院藏

究的范畴，并不能因为文章中引用了古代绘画，文章的性质就自动带有艺术性了。

上述四个案例还是基于各个事件与作品之上的就事论事，复原的是图像背后的历史故事，甚至都用不到图，更多用到的是历史文献资料。对作品的探讨可以说不充分，但探讨本身还在艺术史的范畴里。可是如今的艺术院校总是会不自觉地偏移到把艺术史研究看成是一种为其他学科服务的研究方法和切入角度，因为艺术史或者更确切地说是美术史研究者需要具备的，诸如对图像形式的敏感、对视觉语言的分析等特殊"技艺"，运用在各类考古发掘的图像或实物材料中，就能更好地令其发声，用以重建过去的故事，但这个故事就未必是关于图像的故事了。

不管是哪种故事，我得再次提醒大家："我们去美术馆不是看故事，而是看画。"

□观　看

　　如果从观看的角度重新审视前文这四个雅集案例，也许就会有完全不同的着眼点。我肯定会去日本大阪市立美术馆看 2018 年"阿部房次郎藏中国书画展"上的一幅王维名下的《伏生授经图》，用它的线条感觉遥想那件已不存世的《辋川图》用笔；再去日本东京国立博物馆看 2019 年刚刚公布尚在人间的李公麟《五马图》真迹，感受它的人物造型与笔力结合，立马就能区分出跟台北

唐　王维　伏生授经图（局部）　日本大阪市立美术馆藏

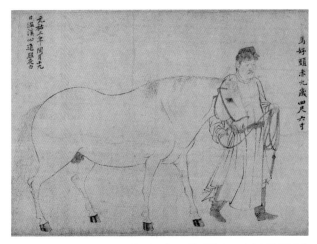

北宋 李公麟 五马图（局部） 日本东京国立博物馆藏

故宫博物院藏李公麟名下《山庄图》的高下。看画非常重要的一点是，得看得出什么是好。好是在比较中产生的，好的画必然是有艺术性的，这种判断也是独立于画面意涵、故事、画家之外的。当你分析了半天《琉璃堂人物图》与《文苑图》之后，如果区分不出它们在艺术性上的高下，那么你与这个作品之间永远有一层隔膜。

谢环的《杏园雅集图》在美国大都会艺术博物馆还有一个翁万戈藏本，尹吉男从他论文取证的角度考虑，认为此图中少了一个人，离原本的模式较远，甚至没有紧密的关联，所以将其剔除在讨论范围之外。在我看来这件作品虽比镇江博物馆的略逊色，但还是带有明显谢环风格，绘制精美且充满艺术性。与此同时，藏在美国

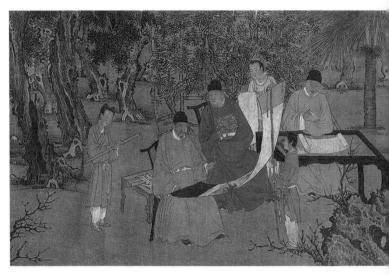

明　谢环　杏园雅集图翁万戈藏本（局部）　美国大都会艺术博物馆藏

明　谢环　香山九老图（局部）　美国克利夫兰艺术博物馆藏

克利夫兰艺术博物馆的谢环《香山九老图》也值得拿来同观，除去从题材上揭示谢环对九老图含义的熟悉并且运用到杏园雅集中的自觉性，从观看的美学角度，这不仅是对谢环个人艺术水平的一次集中观赏，也是一个很好地把握明代院体画的整体风格的直观途径。

图像思维是需要训练的，现场当然是最好的渠道。2017年的故宫博物院"千里江山：历代青绿山水画特展"和2018年的上海博物馆"丹青宝筏——董其昌书画艺术"两个大展"人满为患"到连策展人都挤不进去的地步，充分说明了，我们为什么要看原作。当然，挤在里面看画的人头，并不一定都是秉着我所指的目的，观众的心理与博物馆的造势是形成这个现象的另一个层面的解读。我只是想表达，如果是看故事，买本图录或者网上随便找张图片就能一目了然。

对一个时代风格的感受，对一个门派风格的把握，对一个画家个人风格的熟悉，是建立在大量的看画与比较上的。对于学艺术史的专业人员而言，这些都是写出万言论文的前提和基本功。对于普通观众来说，这也并非遥不可及，最简单的做法，就是看画的时候先自己感受，而不是去看说明牌。抛弃掉观念性语言，回归到画本身，无论古今中外的绘画作品，但凡是优秀的，有艺术性的，它们必然在画面上表现出相同的美学规律。这里的规律，就是指构图、造型、节奏、笔触（笔墨）、虚

实、点线面、黑白灰、冷暖调子等等，其实，就是与技术直接相关。不管趣味如何千差万别，不管风格如何迥异纷呈，不管是具象、印象还是抽象，只要它还在二维平面这个载体上（当代艺术因为载体的多元，已经超出视觉艺术的范畴进入观念艺术的讨论，故而在此排除），它的画面就应该完全经得起推敲和品评。在中国画里，笔墨与造型就是非常重要的观看内容。体会笔墨与造型的美感是第一位的，进而可以用笔墨与造型去划分风格门派，甚至断代鉴伪等等。

雅集题材发展到明末，我们发现更多酷似本人的画像出现在行乐画面中，在个体意识盛行，风气开放的社会中，画像成为自我标榜和投入社会的重要载体，也同时具有了纪念性和赞颂性。例如均藏于浙江省博物馆的曾鲸（1564—1647）《张卿子像》，他的弟子谢彬（1601—1681）《祝渊抚琴图》、张远《刘伴阮像图》、徐易《楼月德像》，和"波臣派"再传弟子俞培《高士其小像》，以及之后的禹之鼎（1647—1716）《朱自恒洗寒图》和《云林平调图》，在逼真的要求下，画家把重点刻画放在脸部，身体姿态捕捉瞬间，努力去除呆板的泥塑状，将传统遗像的纪念性转为抒情写意的观赏性，以达成"悦目"的理想。如果说谢环笔下的肖像性更多地体现在"以明品序"上人与人之间的区别，那么自从曾鲸带来的一系列人物画的新风格上，我们会发现人与人之间剥去阶级

明　曾鲸　张卿子像　浙江省博物馆藏

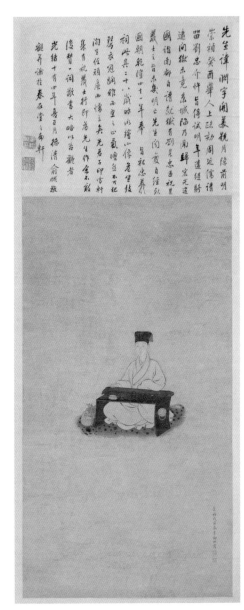

先生讳渊字开美号莆明
崇祯癸酉举人上疏劾周延儒请
留刘介祉介件旨传试明年遂赴难
远闻徽东竟系城陷乃南归宏光立
国诸南都自请就狱旨刘吴忠至祝里
藏士之旨未明七先生闻复自经弘
画旨乾隆四十一年辛旨祝忠义
祠母吴二十一岁时所绘小像名生枝
碧衣宽胸维衣窒立气概亦云
阁室任顽虑雨蜀主夫先吾子印崇轩
集有忧蕙士行师茗先生作舍小赋
偻赞一词敬书大略以告观者
虎结十有四年暮日月 德清 俞樾敬
观并识于春在堂之南轩

明　谢彬　祝渊抚琴图　浙江省博物馆藏

69

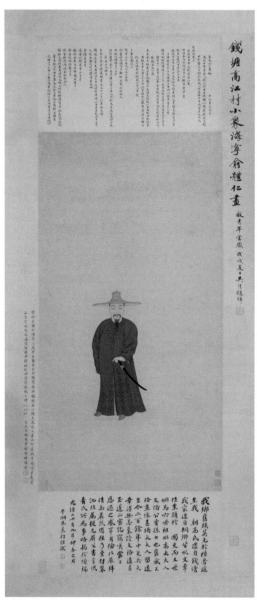

清　俞培　高士其小像　浙江省博物馆藏

地位身份的外衣，他们在相貌上是各有特征，无有雷同的。无论画者还是被画者，都在呼唤更为逼真的画面效果，在探寻更新的传神理论和表现技法。

明代的西方传教士利玛窦1581年来到中国，他向人们介绍西方绘画的特征："中国画但画阳不画阴，故看之人面躯正平，无凹凸相，吾国画兼阴与阳写之，故面有高下，而手臂皆轮圆耳。凡人之面正迎阳，则皆明而白，若则立，则向明一边者白，其不向明一边者眼耳鼻口凹处，皆有暗相。吾国之写像者，解此法用之，故能使画像与生人亡异也。"他本人在寄给罗马耶稣总会的信中表达了因中国人对此类闻所未闻的图画书极为着迷而要求寄来更多同类的图书。渐渐地，《程式墨苑》中的木刻《圣母怀抱耶稣之像》，吸取了西洋画法，"兼阴与阳写之"，使"面有高下""手臂皆轮圆"，第一次将西洋画转化为中国画而出现在中国书籍中。17世纪初的短短几十年间，中国画家通过复制天主教版画，从中慢慢接受与变化。从透视、明暗、造型、构图、人物比例和动态等几个主要方面，中国人得以观察到他们虽不熟悉，但却可以接受的具象再现技法。更为重要的是，中国人意识到了扩展经验极限的可能性，此种包括了艺术上所提供的想象性经历，使其得以超脱于传统的禁锢之外。

观看，与人的视觉体验的不断要求和图式视觉形式的进化有关。

英国艺术史家约翰·伯格（1926—2017）说："我们观看事物的方式，受知识与信仰的影响。"中西绘画传统中都有肖像画这个门类，然因思维基础的不同致使中西观念的差异在图示的表达上呈现出完全不同的面貌。据柏拉图看来，绘画只是物的不完美的模仿，而物又是理想的不完美的模仿，所以画家只是在通过对人的逼真再现来接近理想。但是在中国，传统人物绘画中，画家是最有能力掌握万物内在规律的人，起码绘画不是他们模仿大自然的最终产物，而是模仿它有机的创造方式。他们描绘的人只是一个概念，被各种文字游戏，隐喻和联想包裹着，被赋予意义的一些图示，所以他们的创作极其主观。那么，人在哪里？那些有血有肉的人物，从画面里射出充满内容的目光旁若无人地直视着观众，正努力撕开隔在中西两阵营间的帷帐。明清大量涌现的肖像画，可以说是周围世界的镜子，当时画家的眼睛所获得的信息是不同于以往的帝王圣像，抑或仅仅文学作品中的神话人物，在一个由传统迈向现代的转折阶段，自我意识的高涨，宣告个人独立自主，肖像也具有了让具体的人物保留于永久的时间内的功能。这些逐渐趋于现实性的题材，直接导致了人物形象的变换，这在绘画史上，已含有搅动的意义。其结果，便使得人物画坛上出现一种新的风格。

瑞士艺术史家沃尔夫林说："通常，新的风格出现时，

人们每以为系乎构成作品的诸种物件上起了变化。但细察之，不但用为背景之建筑以及器用服饰的变化，而人物自身的姿态，亦异于往昔了。唯有人体姿势动作的描写上所现的新感觉，才做了新的风格之核心。因此在这意义上的风格这概念，较今日通常所习用的，殊更含有重要的意义。"他说的这个"人体姿势动作的描写上所现的新感觉"非常重要。在曾鲸与禹之鼎描绘的这许许多多文人，他们喜好以异于平时官服的休闲造型写真入画，充分享受摆置姿势与适意扮相的乐趣，或作山水中的漫游人物，或以诗歌意境作布景，或作室内家居轻闲模样。还时而变换现实的自我，在画像中扮成农夫、渔翁、樵夫等非平日的相貌，以与自己的身份隔离，这不仅是审美考量而已，亦借以表达个人的向往与志趣。除此之外，画家还设计了很多变化多端的姿仪，诸如骑马、策杖、耸肩、捧石、卷袖、泡茶等等，各种造像。既表现人物的身体相貌，亦注重人物的衣饰与处境描绘，以此烘托人物的身份、意趣和爱好，这些都成为肖像画的重要组成部分。如果前面我们讲的雅集是把人物放入环境里，那么此时的雅集内容则变成衬托画面人物的道具。一切都以人为中心。

　　作为造型视觉艺术，无论是哪一门类，首先打动人的是作品与时代气息相应的造型结构的形态，而不是艺术语言形式以及作品所过度开发的深刻含义。比如对于

晋人顾恺之（348—409）笔下的人物（当然对其是否还存有原迹作品历来众说纷纭），艺术史论家讨论的焦点往往集中在顾恺之名下的《列女仁智图》《女史箴图》《洛神赋图》等各种副本、传本、摹本的制作时代，但假如我们在这些画作前稍稍后退一步，不要进入微观的或者物理性的剖析，就能发现这些人物形象是具有同类造型的。这与唐代阎立本（601—673）《步辇图》中，无论唐太宗还是吐蕃使臣的脸部更进一步深入刻画的造型表现完全不同。就算是相似的图式，也是可以通过不同的造型获取不同的时代风格，例如前面提到的雅集鼻祖竹林七贤，南京西善桥出土的《竹林七贤》大型画像砖作品中人物与环境的组合，到了五代孙位《高逸图》这里，经过技法上累积的经验，已经可以使画家更从容且惟肖地表达人物形象，魏晋的气息和五代的气息就是通过这种不同的造型来传达的。

　　曾鲸处在晚明这个时代突变的当口，面对纷呈而至的景象，摸索着并不成熟的技术尝试，企图接近他眼见的真实，寻找造型——这个肖像画家永远绕不开的问题。他体现在对于图式的改造和更新过程中，更多的是一种援引而后接着向前的才情。去解决一个现实创造性的问题，比简单重复沿袭或者回避问题更有意义，故而，肖像画作为人物画在明末的命题，便自动带有了现代性。利玛窦东来，在南京逗留时期是明万历二十七年（1599）

晋　顾恺之　女史箴图（局部）
大英博物馆藏

唐　阎立本　步辇图（局部）
故宫博物院藏

南朝　竹林七贤画像砖（局部）
南京博物院藏

五代　孙位　高逸图（局部）
上海博物馆藏

二月起至翌年，与南京当地的政界、艺术界等名士都有所交往，不难想象，曾鲸接收到这些新的视觉图示并从中获得启发，但是不同于后来的郎世宁、焦秉贞等，他的"烘染"是基于中国传统的墨法。

传统画论里说，"写真有二派：一重墨骨，墨骨既成，然后赋彩，以取气色之老少，其精神早传于墨骨中矣，此间闽中曾波臣之学也；一略用淡墨，钩出五官部

位之大意，全用粉彩渲染，此江南画家之传法，而曾氏善矣"。传统的人物画是先用墨线勾出轮廓，然后在着色时平涂，衣皱处轻微渲染，而曾鲸的贡献在于使用墨骨。清代沈宗骞（1736—1820）在《芥舟学画编·论传神人物》中"用墨"一节说"夫传神秘妙，非有神奇，不过能使墨耳。用墨秘妙，非有神奇，不过能以墨随笔，且以助笔之所不能到耳"。曾鲸作画由墨骨到染色"每图一像，烘染至数十层，必穷匠心而后止"，此种烘染的方式和目的都和以往的画家不同。或许曾鲸是看到了西画并从中参考吸收了部分画法，同样是染出了阴暗凹凸面，但他染的位置，并不是光源下的明暗（这样非常被动，因为光影下形成的体积随时会随着光源的变化而变化），而是暗存于人体内部的结构，只有结构是每个人身上永远跑不掉的特征。此种绘法类似于同时期西方安格尔（1780—1867）或者是更早的文艺复兴时期荷尔拜因（1497—1543）的素描，没有大面积的光影，只有点到为止的线条。故而此法也被现在人物画教学中的素描训练所采用，它强迫训练眼睛一种概括和提炼的本领。在当代工笔人物创作中，画家何家英很好地实践了此类画法。曾鲸所谓的"重墨骨"，就是强调了中国画用笔用墨的特点，坚持以墨线和墨晕为骨，之后再结合用色彩多层次反复渲染的江南民间传统画风。

造型通过笔墨来实现，在曾鲸这里，我们看到晚明

1537 年　小汉斯·荷尔拜因
《理查德·索斯韦尔爵士的肖像》
意大利乌菲齐美术馆藏

对写实造型的呼唤，也能看到他的墨骨技法既满足了视觉的要求又保持了中国绘画的传统笔墨规范。所以他笔下的人物形象，就是带有晚明的时代特征的。

随着从心中的"人"到眼前的"人"的观察方法的不同，"隔几而坐"的写生方法被逐渐普及。曾鲸为众人写真的场景，在康熙年间禹之鼎为诗人黄与坚的写真图绘中看到翻版，还原了一个对面写真的现场。这对一直依赖口诀、默写和画谱的传统作画方法是一种突破。中国的肖像画家懂得如何从不同的角度来描绘人的头部，以制造出具有表现力的效果，这点也可以从成书于1607 年的图解百科《三才图会》中的一系列图像得到说明。这也是至今还在被普遍诟病的弊端，滕固就在《唐宋绘画史》里提到"欧洲一流肖像画所擅长刻画的心理深度，是中国画所从未能及的"，中国"传统正式肖像

画的制作，一直被归类为一成不变且不甚有趣的功能性艺术"。传统画谱在中国历来是广为推崇和延续使用的，此在山水、花鸟两科上尤为显著，"以现存的山水来看，阎立本、王维的作品，只是顺从自然，凡在各种对象上所赋予的表现，唯恐损伤自然的生命而小心谨慎不使膨胀作者的意志。五代以来迄于宋代中期，对自然的熟识，以及各种部分的体察，已有可惊的进步。所以从顺从自然而进于剪裁自然"。正是因为有大量的图谱和先人的现成范例，才提供给之后的山水画家无尽的素材用于剪裁，他们依靠完备的皴法与笔法来获得圆熟的技术，构造出自己所追求的心中自然。然而人物画家，到了曾鲸，在此点上却颇有返道而驰的意思，从历代绘像和图谱中现成人物模式的套用到开始观察对象，这个笔下正在描绘的人物真实原型；画家通过注视人，研究人，走入现实世界，他们与模特之间的互动模式是个重要的突破。

在照相和影视技术都高度发展的现代影像中，已经把"真实"的风格发挥到极致，而当现代影像无限接近"物象"时，图像就会与"物象"合一，"图像"代替"物象"本身，也就成了"物"本身。这是图像实用主义的胜利，其结果必然是传统"抒情类图像"的极度衰退，并逐渐退出大众叙述传播系统。实用主义的图像叙述让人们看到"它们"，立即就"看懂"了"它们"，"看"不再需要思考。

　　所以我一再告诉学生，当你们站在一幅中国传统书画前，审视上面仙风道骨的人物形象，凝视那些比被画者更像他本人的神情时，应该庆幸和感慨你们还可以看到并且欣赏这样的抒情类图像表达。传统的静观艺术在不再需要想象力的视觉消遣享乐的当下，带给了我们心灵的宁静和深邃，值得我们对这门远去的古老艺术心怀敬畏和感激。

　　在这个学期的最后一堂课上，突然得知浙江大学将要筹建由方闻规划设计的艺术与考古学院，并将建立国内综合性高校中第一个艺术史系。好吧，为了我能继续站在讲台上给同学们上课，艺术史一定要成为一门学科。

第三讲
画　家

　　普罗大众在接触艺术时，最先熟知的是画还是画家？这里面的选择来自艺术史书写的干预。

　　一件作品，从专业的艺术史阐释到美术馆、博物馆的选择性收藏展示，到教育机构的普及，再到文化旅游产业的带动，就是这样被推送到每一位观众面前。这种也许是善意的推送，对于接受方来说往往充满被动的无奈和信息输入的错位。你们设想一下，每天蜂拥而至的人群包围着或在原地或已搬移至专门陈列厅的伟大艺术品，要想一睹真容，就得先排队买门票，经过安检和闸道，再穿过塞满观展指南，印着作品的帆布包、明信片、

冰箱贴的纪念品商店，一次次接受着视觉上的反复刺激，靠近作品时或许还只能远远的，以按秒计算的配额依次通过，此种真实的体验完全削弱，甚至说破坏了我们与作品间的观看行为，而那些被通俗化了的图像在信息普及化的同时也意义扁平化了。这就是当今博物馆在举办各类大展时不得不面临的双刃剑。

英国国家画廊里有一个叫作"微型美术馆"的检索服务系统，让观众利用计算机数据库领略文艺复兴艺术，可以根据不同的检索方式找到具体作品所在的展厅。它的分类系统基于四个引导索引："艺术家"、"常规条目"（例如关键词或者主题）、"绘画类型"（包含肖像、静物、宗教图像、风景、故事寓言、日常生活等六个根目录及各自的子目录）、"历史地图"（围绕佛罗伦萨或者巴黎等艺术文化中心组织绘画作品）。这种体贴入微的服务意在提醒我们，观众观看作品的方式，从中获得的感悟都深深地受到我们认为的所属分类的影响。

有一项调查表明：只有很少的人会通过"历史地图"索引检索，与此同时，大约93%的使用者会利用"艺术家"索引，符合当前文化对艺术个性的强调。使用"绘画类型"索引的比例也相当高，大约74%，说明学术界对绘画类型的功能性强调以及艺术史的日益普及影响了莅临"微型美术馆"的人们。

所以，艺术的主体，如前一讲所讲到的，除了作品

本身，还包括画家。作品、画家以及书写它们的美术理论则都是艺术史要研究的对象。

我们往往容易忽视一点，画家创作时所运用的专业知识，在多大程度上通过作品传达给了观者，此种讨论主要基于有关艺术家的文本。而面对中国古代画论里对画家寥寥数语的描述和千篇一律的形容词，我们只能获取笼统而抽象的认识，此种现象也同样出现于西方早期，描述作品时无法确切表征、区分当时主要大师的整体风格。知道画家擅长什么主题，技法有什么独特性之类的专长比较容易，但是发现、识别画家独特的个人风格就需要了解更多的东西，在没有确立艺术评论体系之前，不仅发现它们是个难题，在如何表征风格上则显得更为困难。

在风格分析的传统中，形式主义与图像学是其重要的两翼，同时我们得明白形式主义从 20 世纪抽象艺术和现代理论中获得支持，而图像学分析则是依赖欧洲人文主义教育传统奠定的文化基础。需要谨慎的是，当运用形式主义训练下的视角看待某个时期的艺术时，在一定程度上存在扭曲了该时期的价值观的可能性；图像学是基于内容的研究，也就是把艺术作品当作文本，"训诂"其中的叙事、寓意和象征意义，就如前一讲提到的雅集图式案例。图像学在吸收了心理学、象征主义等养分之后，被用来揭示"人类心灵最本质的倾向"（欧文·潘

诺夫斯基语），它可以通过艺术社会史矫正艺术作品包含的价值观，但它同时也存在弊端，这些基于心理活动和文学作品的解读，虽然充满真诚的力量，却常常因缺乏对功能的诠释而容易失去历史的维度。

精确的描述和系统的分析是在历代艺术史论家思考与撰写的经验下逐步成熟完善的，就算文艺复兴时期已经出现了描写画家生平的文体，但后来的历史学家在运用这些文本，企图了解那时候的人们对艺术的看法的时候，也大都只是在广义的背景下论述视觉艺术，并无有意识地构建"艺术理论"。在理论越来越成熟的今天，我们拥有了更多关于艺术家生平的专著面世，拓展了我们认识的角度，供学者和普通读者深入了解。

本讲我试图从画家的角度，来讨论艺术史的书写。

□ 身　份

一般来说，画家分为职业与业余的两种，靠卖画为生的是职业画家；托物言志偶尔戏笔的中国文人和脱离手艺人身份的西方知识分子的就是业余画家。这只是个大类，比如放到宫廷里面，职业的就是院体画家，业余的可称为词臣画家，当然在不同的时代，还会有不同的称谓，比身份标签更为复杂的是它里面的不确定性和流动性。

以明代画家蓝瑛（1585—1664）为例。《康熙钱塘县志》提到八岁的蓝瑛"尝从人厅事，醮灰画地作山川云物，林麓峰峦，咫尺有万里之势"，说明蓝瑛从小就是有绘画天赋的。但可能因为家境清寒，他很早就放弃学业开始卖画维生，县志中还提到他的抱负："古人未有书，先有图；图何必不名家。"他在绘画上的立志，与当时热衷科名的世人格格不入，正是他早年的选择，注定了他在攀越艺术高峰的征途上异常艰辛。

蓝瑛师从何人已不可考，但应该是以学宋代院体为基础的民间画师。《杭州府志》记载："细描宫样，界画衣褶，色色飞动，突过宋画苑诸人。"《图绘宝鉴续纂》则谓："宫妆仕女，乃少年游艺。"这些绘画风格、题材与他中年以后都不太一样，甚至可以说在他二十岁去松江拜访董其昌开始学习元四家之前，他一直都以院体为

范本。院体就是宫廷里拿俸禄专门给皇帝画画的职业画家们的艺术风格，院体画家是专业的，也是代表了帝王趣味和审美的。以院体为师，就是踏踏实实走职业画家的基本功训练路子，因为民间的职业画家也是要靠这门手艺吃饭的。

但在受到董其昌松江画派的理论及风格濡染之后，他还是愿意回过来潜心仿古，这不仅是他早年受院画风格训练的能力体现，更是他仰慕宋代典范一以贯之的行动证明。比如他三十八岁画的《霖雨苍生图》《溪桥话旧图》、四年后画的《江皋暮雪图》，包括他五十岁时的《蜀山行旅图》，都是他向经典致敬的例子。

我们可以发现一个有意思的现象，蓝瑛植根于宋代山水的早年画风，在30年后，却呈现出完全不同的风格特征。在一幅画于1652年，他六十八岁的作品《华岳高秋图》中，他自题"法关全"；另一幅藏于浙江省博物馆，是没有年款的《松岳高秋图》，他自题"法荆浩"。"法关全"和"法荆浩"看上去并无多大差别，因为在此时蓝瑛已经在风格上走向一种自我语言的独立性，早期探索画理和实景的用心已无，扑面而来的山形支离破碎，加之他的笔头又很大，画面已经不具备可深入观察的细节，这所谓的"法"恐怕只是对其早期学习经典图式在效果上的一种呼应，更多传达出来的，是解构了的装饰效果，只亦远观。

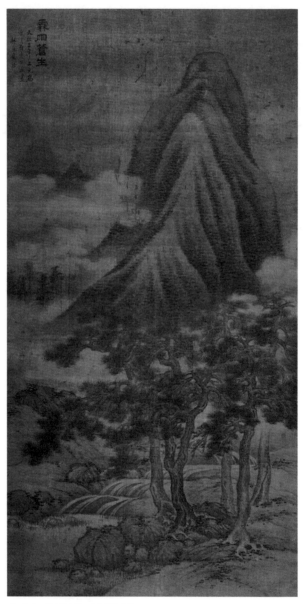

明 蓝瑛 霖雨苍山图 安徽博物院藏

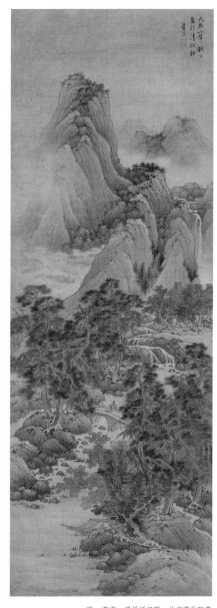

明 蓝瑛 溪桥话旧图 故宫博物院藏

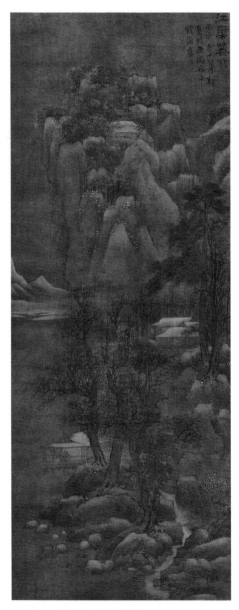

明　蓝瑛　江皋暮雪图　浙江省博物馆藏

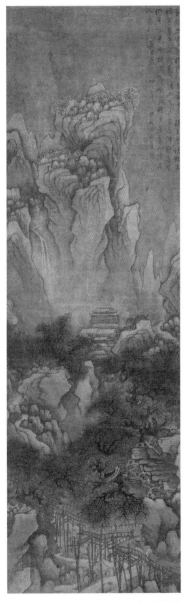

明　蓝瑛　蜀山行旅图　上海博物馆藏

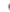

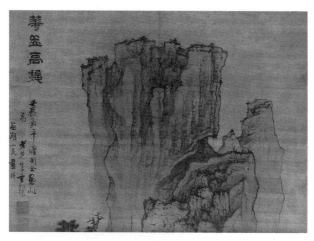

明　蓝瑛　华岳高秋图（局部）　上海博物馆藏

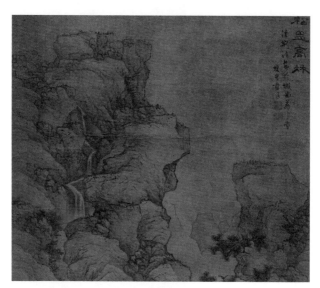

明　蓝瑛　松岳高秋图（局部）　浙江省博物馆藏

与之接近的，是同藏于浙江省博物馆的《秋山观瀑图》与《雪景山水图》，一谓仿李成，一谓仿范宽，风格与上述接近，或可认为这是蓝瑛完成于同一时期的晚年作品。而此时的蓝瑛，名气很大，交友亦广，他四十五岁之后的画作数量骤然增多，其实很多是在雅集活动中表演完成的，难免运笔速度加快，画面粗率。有学者考《桃花扇传奇》第二十八出《题画》写乙酉（1645）三月，蓝瑛在媚香楼"点染烟云，应酬画债"。蓝瑛对此也有自知，他在《画山水》上跋"蓝氏家乘如此，勿作应酬钝笔公耳"来提醒自己。然而这正是画家内心非常矛盾的地方，随着交游圈的扩大和声誉的提高，蓝瑛必须要作更多的画来维系人际关系，这亦是他作为职业画家所不得不面对的。

同时，我们也应该想到，当时文人画理论和实践已经普及，许多职业画家学习诗词，采用文人模式作画，是为了迎合文人群体，他们很自然会针对不同对象采用不同的风格。上海博物馆藏一张蓝瑛画于 1641 年的《枯木竹石图》，可以明显看到他企图学习赵孟頫与倪瓒在枯木竹石这类题材中运用枯笔所要传达的萧瑟宁静的意象，然而他粗率急促的碎笔再次暴露了他并没有真正意义上达到倪瓒他们所要表现的文人精神。难怪陈继儒（1558—1639）会在另一幅蓝瑛仿倪瓒的画作中提到未脱"画院习气"，并婉转暗示了此图并没有达到倪瓒的意象，

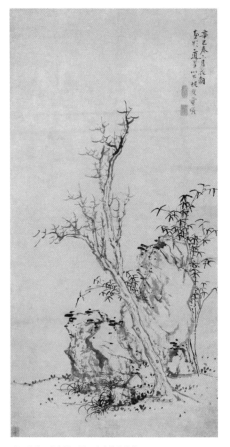

明　蓝瑛　枯木竹石图　上海博物馆藏

形成了"空亭不远，膝上无琴"的画面。不知蓝瑛对董
其昌和陈继儒的赞美抱何感想，是否除了他所期望的之
外另有不符实的成分，从那些夹杂着似褒实贬的跋语中，
他又是如何自我判断的？

　　所以，职业画家还要面临一个被主流艺评界评价的

问题，以及是否要被这些评论左右画风的现实矛盾。但当文人画垄断了艺术话语权的时候，称赞其他类型的画家就变得很难，似乎变成了要么同类，要么敌人的状态，而那些职业画家要收到来自文人阶层的赞许，就有面临歪曲事实的风险。明代"浙派"职业画家戴进（1388—1462）就曾被描述成"悦诗书以求道，洒翰墨以怡情"这样的人物。包括另一位职业画家吴彬（1550—1643）被董其昌描述为"翰墨余闲，纵情绘事"的居士。

反观蓝瑛早年学习经典的努力和逼真，不禁促使我们冷静地思考一下，对于董其昌的指引，他未必全盘接受，这应该是很好理解的，因为作为职业画家，不管是题材还是风格，促使他选择的动力，占首要的永远是市场。

蓝瑛曾在一帧册页上这样题："赵令穰所画《荷乡清夏》卷，在董太史家，曾于吴门舟中临二卷。复作是，恐邯郸步生疏也。"这流露出他有点担心学了文人画的套路，会使得他原本的一些绘画性技法会慢慢丧失，这种困扰在他后期的创作中应该一直存在。早年因为画坛对于杭州一带职业画师的传统画风已经相当轻视与排斥，当然也会影响到市场的销售，蓝瑛追寻到当时占领画坛盟主地位的董其昌所在地江苏松江。他从学习文人画理论与画风，迎合主流市场，到担心文人画理论束缚他的创造性，都体现了一个职业画家时刻清醒的自我认

知，以及在绘画方向上的及时调整。

北宋与赵令穰同时代但执另一端的院体大家李唐（1066—1150），在松江派的系统中因其列为"北宗"而充斥着负面的评价，这在我们第一讲讨论文人画概念的时候已经分析过了，但蓝瑛照样把他当作风格范本之一加以研习，这也透露出他与盟主所持的"南宗"偏见之间，有着若即若离的关系。同时，蓝瑛通过观临，不仅了解历代各家的笔墨特点，熟悉他们的师承，并且也早已形成自己的绘画观点，这在他留存的大量作品题跋中可以窥见。

蓝瑛五十岁的时候，可以说个人风格已经高度成熟，他却用他的惯用技法画了一套仿大痴山水图册，与其说此时的他在展示对古人风格的稔熟，不如说他在画他自己，以明中期吴门之后企图复兴元代文人风格的角度而言，蓝瑛在这套册页中表现的是简单化乃至曲解了的黄公望，略感讽刺的是，蓝瑛的作品里最受文人画家们推崇的，却正是这些仿黄公望的创作。

明亡之后，蓝瑛与文人的接触，以及他与文人画家合作的情形即告终止；相反，他为波臣派画家（谢彬、徐泰等）的人像补景，这又回到职业画家的本分上来。更多的时候，他与复社人士酬赠往来，复社规模大、成员多，几乎可以代表民间主流论调。蓝瑛从中不仅获得身份与地位的确认，画风收到精英人士的认同，更重要

的是，他的画名因此广为传播。《图绘宝鉴续纂》称蓝瑛"性耽山水，游闽荆粤襄，历燕秦晋洛"，跨越明朝南北直隶和东南各布政使司，蓝瑛一生结交的朋友、参加的社团既庞且杂，画风影响了整个浙江，这都是他能被后世称为"武林画派"盟主的基石。

蓝瑛只是一个在职业与业余之间身份反复摇摆的画

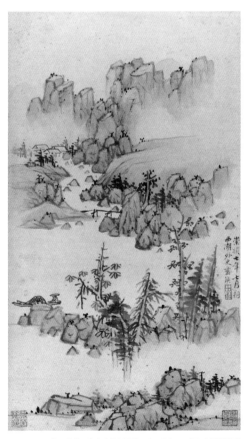

明　蓝瑛　仿大痴山水图册　十二开之一　浙江省博物馆藏

家，对于拥有复杂绘事机构的宫廷而言，则有更多重的身份设定需要对皇帝服务。比如元代的宫廷秘书机构下设翰林兼国史院和集贤院；包括鉴赏收藏的奎章阁学士院、宣文阁、端本堂和秘书监；宫廷专职画家机构等，这三者都为当时的文人画家、职业画家以及能工巧匠提供了相应的条件。不少文人士大夫书画家如赵孟頫、李珩、商琦、赵雍等被召入集贤院，赵孟頫在仁宗时期更是交替供职于国史院与集贤院。我在第一讲特别提过他的实际身份以及在董其昌宣传下的身份，但他的字画水平和成就是有目共睹且经得起时间考验的。

离我们最近的清代宫廷绘画从署款"臣"字来看都是臣民为帝王所画，但究其画家身份，里面既有供职宫廷的职业画家，也有身居高位的大臣，还有"金枝玉叶"的贵族，乃至皇帝外出巡视时，各地呈献作品的民间画家。抛开里面艺术性的高低不论，他们的共同点就是作画动机以取悦皇帝为唯一目的。就算那些宣称艺术是视觉认知至高无上的形式、是意义交流的最高载体，画家是有如神助的视觉世界再造者等言辞的西方艺术家，当他们作为"乙方"出现的时候，他们面对的赞助人、合同文本、记录修改方案的来往信件等，也许与我们的皇帝并无二致。

乾隆五十八年（1793）冬，正当《石渠宝笈》续编行将成书之际，年过八旬的高宗皇帝（1711—1799）在

《快雪时晴帖》册中题写到："予八十有三，不用眼镜。
今岁诗字多，艰于细书，命董诰代写，亦佳话也！御
识。"于是，是年五十四岁的董诰（1740—1818）被乾隆
帝钦点为"代写"人，"御制……乾隆某年某月，臣董
诰敬书"成为他代写署款的固定格式。这也是乾隆亲手
栽培的词臣，在皇帝年老体衰、难以续题之时承担当仁
不让的职责。

所以，董诰有大量书迹见于诸种文献著录，据统计
有二百二十余处，除了代笔、题跋、书法之外还有抄经。
他亦有相当数量的画作藏于清内府并录入《石渠宝笈》，
这二百多件中，最主要的还是书御制诗并绘图。浙江省
博物馆藏《西湖十景册》，正是董诰的这类命题作画。

但是，无论是题跋自作画中的书迹数量，奉敕题跋、
恭和他人的书画作品，还是仿古山水、诗意抒情山水，
董诰都远远不及另一个朝廷重臣，就是他的父亲董邦达

清 董诰 西湖十景册之一 浙江省博物馆藏

（1699—1769）。阮元（1764—1849）在《石渠随笔》中把董邦达的山水画推为"国朝第一"，赞其"屋子皆整齐界画，无作草草茅庐者"。乾隆多次以画史上的"二董"——董源和董其昌来类比他，他也是乾隆时期乃至清代创作御制诗诗意图最多的画家。董邦达以杭州西湖为题材核心的风景画，在《石渠宝笈》里就记录了七组。

乾隆皇帝在南巡前对江南的所有认知，都构筑在相关图籍或他人的描述上。台北故宫博物院藏的《西湖十景》卷就是熟悉西湖风物的杭州富阳人董邦达绘制的。此作虽名为"十景"，画上却标出五十四个景点，将西湖可游览之处扩增五倍以上。乾隆在第一次南巡的前一年（1750）题跋说"此图岂独五合妙，绝妙真教拔萃矣。明年春月驻翠华，亲印证之究所以"，表达了他的游兴已经被这张图勾起来了，就等着明年春天亲自去感受印证。在第一次南巡回銮后，乾隆又下令绘制西湖十景，并添上他在游览时所作的题诗："董邦达所画西湖诸景，辛未南巡携之行笥，遇景辄相印证，信能曲尽其胜，因以十景汇为一册，各题绝句志之。"

不仅于此，乾隆甚至在北京复制出了西子湖山，董邦达图绘北京西郊玉泉山静明园西南隅圣因综绘的景色。圣因综绘，为静明园十六景之一，仿杭州西湖圣因寺行宫景色。乾隆在首次南巡时就对祖父在杭州建的这个行宫非常喜爱，作《西湖行宫八景》诗，回京后仿建

于玉泉山。图中小字分别标出：卯罶亭、竹凉处、绿云径、瞰碧楼、贮月泉、鹭香庭、领要阁、玉兰馆。画面上方有乾隆帝御题："为爱西湖上，行宫号圣因。图来原恰当，构得宛成真。钟递南屏韵，山标上竺嶔。所输波万顷，却便阅耕畇。右题圣因综绘之作，静明园西南隅，地颇幽迥，略仿西湖行宫意。点缀亭榭，命之曰'圣因综绘'，为园中十六景之一。既书圣因原作于前，复命邦达绘为此图，而书综绘诗于卷，庋藏其地，披图对景，孰画孰真，孰一孰二，孰远孰近，故可浑然相忘耳。御笔。"

乾隆二十二年（1757）第二次南巡结束班师回朝后，董邦达又绘制了一套《西湖十景》立轴，画幅较小，在吸收第一套立轴的构图的基础上，对最早的四十景册页摹本从横向到竖向的改动，风格上更精练清爽。圆形上诗塘录有乾隆两次南巡题西湖十景的诗句，方形下诗塘则录有蒋溥、观保、于敏中、金德瑛、裘曰修、王际华、汪由敦、钱汝诚等八位词臣自书和诗，他们根据皇帝的依韵和诗，营造了一种君臣互动同乐的气氛，也让观众意识到，乾隆对于画作的赏鉴题咏并非孤立的存在，而是以他为中心，南书房词臣作为文学侍从共同参与并呈现的。

另一位画避暑山庄题材最多的词臣画家钱维城（1720—1772），是以"一甲一名"的状元而步入内廷，

清 张宗苍 西湖行宫八景图 常州博物馆藏

近侍皇帝，在画风上则追随董邦达。他在乾隆三十三年
（1768）依照高宗皇帝第三次南巡时所作的《龙井八景》
诗意绘制了《龙井八咏诗图》册页，以浙江学政身份接
驾高宗的第四次南巡，并进贡了此套作品。这八开图像
不是对著名景点的写生，而是依附于御诗之下，针对景
点的挑选与题咏形成。然而，直到乾隆三十九年（1774）
三月，高宗皇帝才在北京仿龙井构筑的盘山泉香亭取出
此册再次题咏，流露出对南巡旅程的怀念，并感叹画迹
虽存，然钱维城已谢世。

钱维城和董邦达父子都是词臣画家，不同于宫廷画

家，他们一般都授有官职，地位更高，且作画带有一定
的业余性质。清代的宫廷绘家是职业画家，他们的画风
面貌比较统一，基本上是"四王"样式，尤其受王原祁
的影响最大，王氏的很多弟子也进入宫廷成为供奉画家，
比如张宗苍（1686—1756），以及其弟子徐扬，他们俩是
在乾隆第一次南巡至苏州时献画，进而被召入宫中，并
且马上获得了跟丁观鹏一样的赏给，列为一等画画人。

　　作为宫廷画家，另一个特点是能与欧洲传教士画家
一起供职，将他们带来的西方绘画方法结合传统画法形
成"中西合璧"的新风格，如故宫博物院藏《弘历鉴古

图》，是宫廷画家姚文瀚所绘，他画的人物面部已经有很明显的"写真"特色，除去人身上的造型是传统的，器物家具陈设等造型的处理，已经接近西化。这在后一讲中继续讨论。

这类现象在词臣画家身上不太出现，究其原因，恐怕除了他们不在绘画技术上做专门的探索之外，更大的可能性在于他们的身份与职责不在于此，他们需要把更多的时间花在与皇帝的精神交流中。清初，文人书斋、园林名号图在明代吴门绘画中流行过后再度出现，1746年乾隆皇帝命名"三希堂"并令董邦达绘制《三希堂记图》，这是乾隆第一个书斋名号图，接着就是仿"三希堂"之例的"四美具"的命名，都含有对乾隆所收特别珍爱的藏品聚合之意，并且专为作品刻章、制作匣盒等。故宫博物院的一件《三希堂记图》，上有董邦达的自题："乾隆十有一年，臣承命绘三希堂图旨，惟笔力菌弱，未足仰称诏旨，图成祇增惭悚，敬瞻天笔缅思昔贤，谨渺衔名，以志荣幸。臣董邦达恭画并识。"以及乾隆御题的《三希堂记》一篇，画心还有梁诗正、励宗万、张若霭、汪由敦、裘曰修等和诗题记。

乾隆的题画、唱和活动主要参与者就是词臣。根据《秘殿珠林石渠宝笈》初、续、三编的统计，词臣一共参与乾隆的书画鉴赏活动多达二百五十余次，像董邦达、钱维城这样作品被内府著录数量远超宫廷画家和同

时代书画大家的，可见依靠的已经不仅仅是他们的艺术
能力了。乾隆内府的书画鉴藏活动常常与公务穿插在一
起，高宗皇帝与词臣间的鉴赏、整理、编写、著录等活
动，非常自然地调整了君主与官僚、士人的关系，巧妙
地推动了文治的发展。

　　我们在前二讲里都提到过自宋代开始，雅集中的绘

画地位才获得诗歌一样的赞赏，但依旧屈居其下。这种视觉艺术与语言艺术在竞争中的趋弱现象，在西方同样存在，毕竟诠释视觉艺术的那套体系就是从围绕修辞、文学尤其是诗歌等语言艺术建立起来的理论、评论和传记中而来的。只有一个人，认为画家在创造叙事方面与诗人别无二致，绘画具有最崇高的地位。他就是达·芬奇（1452—1519）。

□达·芬奇与克拉克

2019 年是达·芬奇逝世 500 周年。

达·芬奇真是个全世界通用好"IP"，与他相关的展览遍地开花，不管里面有没有真迹。印着蒙娜丽莎头像的书堆成了"巴别塔"，摆在书店里最耀眼的位置。应该没有一个画家比他更有名，没有一张画比《蒙娜丽莎》更为人所知。十月底我第二次去卢浮宫里看望这张画，依旧没有看清，确切地说，是根本无法靠近了看清。然而挤在前面的人也根本没有在看，他们个个背对着蒙娜丽莎，挥着剪刀手自拍。

靠近展厅门口的说明图版上有高清图，标出了观看重点和内容概况，比如她的微笑、手的姿势、远处虚构的山峦和并未完成的部分，这些信息是观众需要知道的，所以也挤满了人，但都很认真地在看。就像与此同时大英博物馆在展的《女史箴图》，旁边可触屏上的画面细节可以一直放大到绢的纹理丝丝可辨，线条更是不用说，与其挤在人群里隔着玻璃对着昏黄的光线挪步，这种现代科技辅助陈列更能满足普罗大众的视觉欲望，并成功对人群分流。更何况，他们只是要看故事。以及，了解画家。

文艺复兴时代"全能的人"达·芬奇，与《女史箴图》背后的顾恺之——中国绘画史上第一位以"三绝"

（才、画、痴）饮誉的大师，他们的神坛地位离不开兼具多方面的才能。这种跨领域的通才，放到今天学科细化的教育背景下，产生所谓的"专家"，恐怕要活三辈子才可能兼而得之，还不仅限于知道单个学科内的门道，打破学科壁垒融会贯通则是更高要求。对于观者来说，跨越时间和空间去理解"他者"，考验的是智商，更是情商。

于是我们总会不遗余力地去寻找我们与画作间的连接物，仿佛知道得越多，对画面的感受就会越深，就更有资本煞有介事地向别人介绍，虽然本质上我极其反感这种方式。因为在没有看清画作之前，我并不想要任何先入为主的概念。所以，看完蒙娜丽莎夜场的第二天一早，我再次走进了卢浮宫，里面正在举办一个达·芬奇个人的特展。这场展览耗时十年筹备，展出了达·芬奇为数不多的近20幅油画，以及大量的素描和手稿，与其说是回顾他的职业生涯，不如说是卢浮宫对馆藏绘画的科学研究与修复的一次成果汇报。当然，从艺术史的角度，是为了更深入的理解达·芬奇的艺术实践与绘画技巧。

与蓝瑛和董氏父子的单一技能不同，达·芬奇是文艺复兴的完美象征。他的兴趣点横跨科学、艺术、人文，范围涉及绘画、音乐、建筑、数学、几何学、解剖学、生理学、动物学、植物学、天文学、气象学、地质学、

地理学、物理学、光学、力学、发明、土木工程等。我一度怀疑他是否真的有时间画画，直至看到他这么多只有手掌大小的速写素描和本子上的测绘手稿之后，我才进一步确认了我的猜测，他对平凡的事物有着追本溯源的好奇心、巨细无遗的观察力和无所顾忌的想象力。所以，他在五年里只接受了三次订件，一次从未开始，两幅从未完成，也就能理解了。也许我们不能将之归为拖延症或者专注力的缺失，而是应该尽可能地去考虑他对完美的追求。比较能代表他工作状态的例子，是为斯福尔扎公爵的父亲雕刻一尊骑士塑像，他需要先雕塑一匹马；在雕塑马之前要弄清马的身体构造，于是先解剖一匹马；在解构一匹马之前，他先饲养了一匹马；在饲养的过程中，开始为马设计自动喂食器和自动清理马粪的设备……

所幸的是，我从他的多幅素描里看到了早已根植在我头脑图像库里经典之作的早期雏形，比如《岩间圣母》卢浮宫版里的右侧天使，这张寥寥数笔的小幅素描也是整场我最喜欢的画。再比如原藏于伯灵顿宫后被英国国家画廊收藏的《圣母子与圣安妮和施洗者圣约翰》底稿，同样也是未完成的大幅素描，令我驻足观看了很久，直至一天后，我在大英博物馆的帕特农神庙展厅里，才找到了共鸣。

这完全是一种直觉。当然，我也是为了这些直觉有

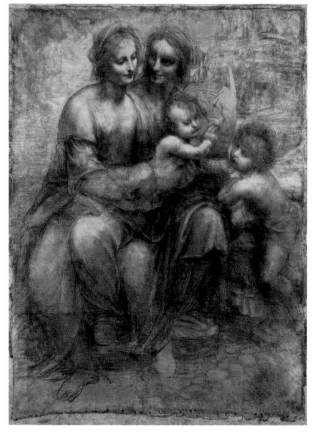

1508 年　列奥纳多·达·芬奇　圣母子与圣安妮和施洗者圣约翰底稿　英国国家画廊藏

备而来。坐在面对那组三角楣饰群雕的长椅上，我掏出 20 世纪英国著名的艺术史论家肯尼斯·克拉克（1903—1983）写的《达·芬奇》，翻到第 148 页：

"人们普遍认为伯灵顿宫底稿是列奥纳多最为动人的作品之一，它甚至得到了贝伦森先生的褒奖。他说：'画面所体现出的优雅的理想化人性，带着一种真正的

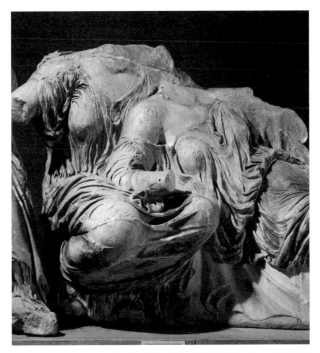

古希腊　帕特农神庙东三角楣饰群雕（之一）　大英博物馆藏

古希腊遗风，可以说并不逊色于古希腊艺术。除了二十几个世纪前那些成群矗立在帕特农神庙山墙上的女性雕像，人们很难在别处找到把衣纹覆盖下的形象塑造得如此自然的作品了。'热衷于神秘事物和刺激的列奥纳多，在本质上并未受到古希腊的影响，他作品中所体现出来的古典主义元素——如几何学的运用——实际上要归功于他的研究，而非审美倾向。但是在这幅素描中，他所描绘的衣纹在其质感和流畅性上，与命运女神的组雕确实有着惊人的相似度。这也证明了列奥纳多的研究在多

1476 年　韦罗基奥　基督受洗图（局部）　意大利乌菲齐美术馆藏

大程度上让他与古典主义的传统产生了共鸣。"

　　恍然大悟。这是对一个画家分寸拿捏最精准的一种描述和定义。达·芬奇并没有直接去学古典，却在理解力和可操作层面达到了古典精神的高度。当同时期的画家还在褪去中世纪的遗风，寻找写实表现的手法之时，达·芬奇已经用一种完全不同于他们的技法画出了与古典造型中和谐的、完全暗合的人物形象，就如同他在韦罗基奥的《基督受洗》上添加的那个与众不同的长波浪金发天使，这是一个少年对完美典范的直觉表达，直接

吓跑了老师。他的这种能力被赋予了神性，也在之所以能成为达·芬奇的画家撰写里拥有了合理性。太妙了。

传奇与可信度都是普罗大众想要听到的，关于画作背后的故事。比如画家的灵感来源，比如画家如何创造形象，比如画家如何诞生经典……

从画家角度，在创作过程中，对图像的象征含义深入了解，更多的是一种手段而非目的；对没有接受过艺术史训练的老百姓而言，像《岩间圣母》这样的杰作，与其努力领会各类研究中对画中岩石意义的虚妄阐释，更愿意相信这只是源自列奥纳多儿时对塞瑟里山中洞穴探险经历的记忆。克拉克显然一直将自己摆在观者与画家之间的桥梁的位置，时而体会观众的心理，时而又设想画家的企图，所以才会将达·芬奇著名的《最后的晚餐》与其另一件未完成的委托作品《三王来拜》联系在一起。他非常具体的在第45页描述道：

"《三王来拜》可以说是列奥纳多所有伟大作品的序曲，其中充满了此后会一再出现的元素。如约瑟脸上明显带有《最后的晚餐》中圣安德鲁的痛苦表情；那位将手举到头上的蓄须国王则是圣彼得的前身；我们从温莎城堡的素描中所见，画面最右侧青年俊美的侧脸与圣菲利普极为相似。而青年左侧那位视线低垂的老人有着和收藏于梵蒂冈的《圣杰罗姆》类似的外貌；其中一个天使举起手并将手指向上指着，这个让列奥纳多着迷不已

的动作被他的研究者们视为他的一个标志性姿势。最引人注目的，是背景中骑士间的争斗，这一幕源自他早先一件骑士斗恶龙的作品，在 25 年后又被作为《安吉利亚之战》中的主要场景。这种对相对有限的几个画面形式反复使用的情况，可以在所有伟大画家的作品中被发现，原因肯定不是缺乏新的创作灵感，而是为了服务于艺术，更确切地说，将艺术与模仿区别开来。对艺术家来说，自然万物中可能只有少数的形制，能够符合其内心想法而成为再创作的素材。像列奥纳多这样的艺术家，他的成就并不是根据其不断发现全新艺术形式的能力来衡量的，而是在于他对固有形式最终的表达。"

克拉克甚至注意到："尽管《绘画论》中最优美的篇幅是列奥纳多对画家灵感的描述，但是其中的绝大部分内容还是关于画面表现技法和对自然现象全面的洞悉，以及画家借此在画面上重塑可见世界时赋予自己的造物主角色。在列奥纳多看来，对自然进行全面的表现，并尽可能多地掌握其内在机制，以满足自己的好奇心，似乎都与作品的完整性息息相关。而且他所具备的超长的敏锐洞察力，也将他的艺术引向了这一方向。"这就又将达·芬奇的画与画家本人联系了起来，他总能将画家的灵魂从画面中抽拔出来进行高度的概括，点出达·芬奇精致的且与众不同的写实主义表现，源自他精通于它们的内在结构，但还原到一个画家的本分，达·芬奇真

1481—1482 年 列奥纳多·达·芬奇 三王来拜（草图） 意大利乌菲齐美术馆藏

正的兴趣则在于对其表面的呈现。这种呈现之所以能成
为经典，克拉克在伦敦大学伯贝克学院的一次题为"何
为杰作"的演讲里概括为两大特征：一种形成某个理念
的记忆与情感的融合；以及一种重新创造传统形式的力
量，这种力量使传统成为艺术家自身时代的表达，同时
又与过去保持联系。这种对于传统的本能感受并不是保
守主义的结果，而是因为杰作不应该是"一个人的厚度，
而是许多人的厚度"。

　　当在展厅看到众多关于《三王来拜》作品的草图和
手稿时，我开始思考这个费时七个月的"未完成"作品，

许多人只有头部和手，没有躯干，有些人仅画有几根轮廓线，除了中心人物圣母子的刻画略微深入一些，我们甚至数不清他到底画了多少人。然而，它依然还是经典。

克拉克有创见地预言："我认为要在不削弱其魅力的情况下，将《三王来拜》继续深入下去，甚至会对列奥纳多的创造力形成重负，有可能让他为此花费七年，而不是七个月的时间。因为这件作品中蕴藏着巨大的野心……列奥纳多在酝酿这一主题时，所秉持的态度也与完美的呈现相对立。这一作品更像是一种象征，也像是一个梦境。画中的圣母子、约瑟及主要的国王形象可以被进一步详细刻画，但周围的崇拜者中所呈现的凝视、摇摆和各种手势则代表了许多尚未成型的想法，除非借助一种暗示或韵律，否则将无法表达。没有任何意大利艺术作品会赋予如此缥缈脆弱的直觉以可视的形象。而它，却引领了之后的丁托列托、埃尔·格列柯、德加和塞尚……"

□方法论

语言的转化，恐怕不仅是信雅达的难，更需要时刻警惕，英语的使用虽超种族，超国家，但当被应用在文学中仍然是在传达不同的文化，所以也极难转达，往往费尽周折翻译的文字传达的是彼文化的幻觉。艺术的问题远比文学复杂，因为它除了对待语言媒介之外还直面视觉媒介和视知觉的复杂性。且不说译者与原作者之间，就克拉克与达·芬奇之间，跨国界跨时空的文化差异，都使得他们拥有不同的视觉经验、技巧和不同的概念结构，文化并不把统一的认知与思考的装备强加于个人。在这重重障碍下，中国的当代读者，该如何接近达·芬与他的艺术？哪怕只是一点点。在汗牛充栋的艺术史书籍里，我们对于这些远离我们五个世纪的画家与作品的困惑并没有因此而减少。这种困惑既来自语言的隔阂，也来自艺术史的阐释方式。

我太能理解大部分的历史学家和考古学家轻蔑但善意地把艺术史读物放置在散文的归类系统里，毕竟像克拉克大量的文学性主观表达，很容易遮蔽掉其中的内在逻辑和实证性。普遍接受科学实证主义教育的现代知识分子，可以轻易批判杜尚的小便池，却从不敢质疑爱因斯坦的相对论，可见艺术的门槛有多低，门槛低的原因恰恰是这另一套思维模式唤起的情感过于个人化以及认

知表达的复杂性，说清楚艺术太难了。

比克拉克晚三十年出生的另一位英国文化史家和批评家巴克森德尔（1933—2008），曾经说过一种方法："领悟一件绘画作品，是需要将画家与作品的意图作为手段的，但考虑意图的并不是对画家心理活动的叙述，而是关于他的目的与手段的分析性构想，因为我们是从对象与可辨认的环境的关系中推论出它们的。它和图画本身具有直证关系。"这些构想和推论或可称之为想象力，它看上去主观且充满随意性，也因此招来其他学科的诟病；只是很多人会忽视，其实依赖科学主义的证据观念的历史学，也是需要想象力的；更误解了这个想象力运用的地方，并不在某个历史真相的细节，而是在多学科间恣意驰骋的自由与控制，就像他们误会画家与作品背后的故事是艺术史家的一厢情愿而已。

写到这儿，我忽然脑子里闪过曾在二十几个小时的飞行中看完的一本书——赵世瑜《眼随心动：历史研究的大处与小处》，反复提及人类学或民俗学与历史学之间的差异和互补，其中讲道："不只是在故纸堆中理解历史，而且是在人的生活世界中理解历史；不是在一个画地为牢的时间（如王朝）和空间（如国家）中理解历史，而是在能够说明其意义的时空范围内理解历史，并寻找其与其他时空范围的联系；不是专注于颠覆（比如在国家——社会、中心——边缘等问题上的争论），而是专注

于常态。"人的生活世界、时空范围、常态，拎到这个高度，我们似乎能看清一些，研究历史，到底在研究什么？才能看清各个学科间的共性在什么地方。

当文学沦为社会学的材料时，已然失去文学存在的独立价值；与之相对应的，艺术史研究大有变成任由社会学、考古学、历史学等其他学科打扮的"拿来主义"的趋势，像"艺术风格"这种研究题材，不仅在艺术史内部都没有受到完全的正视，遑论将其作为文化的史证，以补充其他学科一贯依赖的文献载籍。说到底，是艺术

肯尼斯·克拉克爵士

史太被轻视了，被轻视的原因是研究太难了。在这个认识层面上，我们再来看克拉克的工作，才会真正地肃然起敬。

通过上述中西方画家的介绍，我们会很容易地发现，对蓝瑛和董氏父子的认识不及达·芬奇来得立体丰富，特别是达·芬奇与他作品之间的内在关联。这并不是因为达·芬奇的艺术成就更大、影响力更远。就研究而言，同样寻找原始材料抑或后来的史论家总结前人笔记再撰写的画家传记，对于中国的古代画家似乎总是流于概念，难免单薄和浅层。这促使我再度去回溯西方艺术史研究的逻辑与方法。

《成为达·芬奇：列奥纳多的艺术传记》难道真的只是一本介绍画家和作品的专业书吗？在我看来，它更大的价值与意义是在学科建设上，它不仅告诉我们看什么，更告诉我们怎么看。视觉是人类高贵无比的感官，而艺术是对于这一高贵知觉最高级的使用。如果不能把对它的学术研究升华为人类普遍使用的法则，那么它是否能成为一门学科都会变得令人质疑。面对世界上最著名的画家，克拉克在与瓦萨里一脉相传的达·芬奇研究传统上贡献了他最有创造力的作品。

克拉克在书的第一章节里写道："对于列奥纳多的风格和作品，我们无法对其创作灵感加以简单的解读。任何笼统的归纳和褒贬之词，以及传统艺术评论界惯用的

优劣分类标准，都不足以合理应用在他的身上。列奥纳多本身就是对一切单一结论最鲜活的反驳。同时他性格中存在的复杂性和多样性无人能比。任何对其简化总结的尝试终将在他的奇思妙想前不攻自破。不论是生长或衰亡，微观或者宏观，他对生命的本质有着一种强烈的敏感性。对于自然世界，他总是能够精确地抓住其抽象化的本质。因此我们在进行列奥纳多研究时，也应该持有同样的方法论。"

方法论才是我想谈的，是这本书对学界的贡献，它用了最生动简明的例子给予枯燥晦涩的理论以具体形象的说明。写作者仿佛找到了钥匙，阅读者仿佛转动了锁即将推门而入。这一切都令人兴奋。一如我即将去牛津采访为此书再版写序言的马丁·坎普教授前一晚的心情。

作为克拉克的学生，即在世的最权威的达·芬奇研究者，马丁·坎普对老师出版于 1939 年的《达·芬奇》这样评价："克拉克所具备的美学敏感性、文学天赋及学术素养，再也没能在其他作品里达到过此书中如此精妙和充分的平衡。"在回顾了克拉克的人生履历之后，我们就能明白克拉克为何能同时拥有这三方面的能力，并且将之运用于自创一体的方法论中。他早熟的审美追求来自环境的滋养，作家沃尔特·佩特在文学与美学上的能力是克拉克早年的目标；从获特许能欣赏阿什莫林博物馆的收藏开始，他的眼力和鉴赏水平开始得到训练；

认识美术鉴定师贝伦森，帮助他编撰修订版的佛罗伦萨绘画全集，提升了他的学术圈地位；但后来克拉克又不愿甘受这一职业的限制，他渴望像提出"风格决定论"的罗杰·弗莱一样，对形式语言进行精确分析，却不认同其具有决定性的意义；但与弗莱的交好，将克拉克引向了将审美体验的自主性与史学分析相结合的学术方向；他在听过阿比·瓦尔堡的演讲之后大受启发，开始通过对形象的研究及时代精神的洞察来开展文化史的写作，但对复杂的图像学解释上又缺乏对象征符号进行仔细分析的耐心；弗洛伊德的精神分析法，让他能企图一窥艺术品深层含义，但他又对此理论缺乏信任……克拉克凭借着完全的理性充分汲取其他学术体系中有用的部分，却不受限于该体系的逻辑边界，这一点非常具有英国特色。而对其成就起着最决定性作用的，是克拉克能够将他人的理论与自己的见解紧密结合，并且在一个他精心设置的文学氛围中，将自己对艺术品的洞察清晰地表达出来。他具备伟大的评述能力来分享自身所受到的精神启迪，这一能力并非来源于某个阐述性的理论体系，而来自他借助众多理论体系及分析性思维所构建起来的审美敏感性。

所以面对达·芬奇，克拉克是最契合的不二人选。当艺术史家比艺术家本人还要了解自己的时候，能不能算阐释学的胜利？我脑海里忽就闪过这么一个念头。随

即巴克森德尔的另一句话覆盖而上："现代艺术史和艺术批评的起源——它发端于文艺复兴时期，它实际上产生于谈话。如果不是为了对话，我们为什么要尝试用言辞来表述图画这样的困难而奇特的工作呢？我愿声称，推论性批评不仅是理性的，而且是社会性的。"

我们在第一讲讲过文人画成为中国画的一种误识，画家的"业余化"得到极大的推崇和赞赏与此息息相关。所以上文提到的蓝瑛不是这样的正面典型，就算董氏父子和钱维城这样的也只能通过抽象的内府著录归类到宫廷艺术系统中。他们还是仅仅只活在文献里，与他们的绘画作品脱节，也与艺术脱节。近现代美国艺术史家高居翰（1926—2014）先生写过一本《画家生涯》，用了一种更为系统的多维度阐释来梳理画家，作为一个人所面临的各种职业境况，虽然着眼点多为画史上三流的画家，有比蓝瑛更多的职业画家被淹没被误读，他这种偏艺术社会史的研究，通过还原历史语境来矫正艺术作品包含的当时的价值观，非常值得我们借鉴。

在中国，似乎只有免受商业行径、实用功利和市侩习气的文人画，才能登堂入室，写进艺术史的最大篇幅里，我不禁会想，如果达·芬奇生在中国，他会在书中的哪个位置？

第四讲

形　式

　　我们知道了画，了解了画家，可是，依然无法明确回答画家的"创造"从何而来，也就是我们眼见的形式是如何与意义相辅相成。达·芬奇告诉我们观察，是从他提炼大自然素材的角度，而对于观众来说，更加迫切想要知道画面本身传达出来的信息，如何有效去感知，这里面是否有径可循。

　　我的同事有次在酒后涨红着脸对我喊："你就告诉我《基督受洗》上为什么达·芬奇画的天使就能跟别人不一样？它好在哪里？"他的潜台词就是如何欣赏这些视觉突兀的新形式？你解释了这个新形式就等于解释了一

个画家的创造。

这种画面中一眼可见的独特风格也就成了一个画家不同于他者的标签。例如清宫收藏的丁观鹏（？—1771）的《弘历洗象图》，丁观鹏雍正年间进入宫廷，宗法明末丁云鹏笔意，以擅长道释人物和山水画而受到雍乾两位帝王的赏识，在乾隆六年被列为一等画画人标准。《弘历洗象图》脱胎自丁云鹏《扫象图》，洗象图的内容原本表现的是佛教普贤菩萨观看随从刷洗自己的坐骑白象的故事。乾隆皇帝一生好佛，褪下朝服的他装扮上场，成为图中的普贤菩萨，传达宗教的想象。值得注意的是，画中的乾隆与另一张佚名的《普宁寺弘历佛装像》里的乾隆，在开脸上都存在一致性，是一种与这两幅画原本风格都不同的写实，学者推测可能都为意大利传教士郎世宁所绘。

帝王行乐图中的乾隆，几乎大同小异，用一样的技法安插在不同风格的画面中。尊为一国之君，是不可能端坐在绘者面前长时间充当模特的，应该是郎世宁和那些带来西学的外国人，在融汇中国画法之后，给他们的中国学生们留下了皇帝几个主要面向和神态的参照，成为概括型的样式，可以反复使用。在与丁观鹏合作了《弘历洗象图》之后，郎世宁另绘《弘历观画图》。乾隆身穿便服，坐在松柏浓荫下，右肘倚案，桌上摆满古玩，侍从宫女簇拥。而他目光所视之处，正是丁氏的《弘历

清　丁观鹏　弘历洗象图　故宫博物院藏

清　佚名　普宁寺弘历佛装像　故宫博物院藏

清　郎世宁　弘历观画图（局部）　故宫博物院藏

洗象图》，这张图也成为《弘历观画图》的画中画。

　　清代宫廷的写实肖像画，其技术的传入始于明万历年间意大利传教士利玛窦（1552—1610）来华，他带来了文艺复兴时期圣母像的画法，这在第二讲中已经提及。这类技法引起了开明思想人士的兴趣，西洋画中的透视法也逐渐被接受。清前期的肖像画从两方面发展而来：一是继承曾鲸（1568—1650）的"波臣派"画法的宫廷画师融合了西洋写实的墨骨敷彩，二是御用欧洲传教士加入中国画笔墨，运用改良了的西洋画法。所以我们看到的这个标准件一样的乾隆开脸，是由新的绘画技法带来的新形式，也因此成为政治上具有象征性的特有表现。

　　技术的进步是一个日积月累的渐进过程，也暗含于
画面之中，然观念的进步是以突变的形式呈现而显得外
在于画面，虽然我们不能说西方写实肖像的出现完全影
响甚至改变了中国人物画家的作画模式，但显然，那点
外在的刺激很可能就是诱饵。

　　我们总觉得讨论技术是画家们之间的专业话题，好
像不需要告诉观众作品是怎么被画出来的，因此这也让
绘画充满了一定的神秘色彩。久而久之，观众对技术的
操控和对形式的运用愈加好奇，而画家则似乎连自己都
忽略了图像如何诞生的内在机理，一方面是技术的熟练
已经到了不用过脑的本能，另一方面，是忘了还有叙述
的必要。

　　同事的诉求突然提醒了我，就如写作范本的教材一
样，需要有一套视觉修辞的标准、如何运用构成原理、
形式规律、装饰技巧来表现叙事，来烘托气氛，这些都
是需要表述出来的。表述能帮助观者进一步理解，也能
帮助自己梳理经验，与同行共享。当然这里面的情况会
相当复杂，艺术创造从来没有什么固定程序，最终的定
稿是在反复设想、修改以及偶然性中逐渐清晰的，形式
和意义要进行多次的磨合，这会给后来的图像学家带来
困扰，但对于置身其中的画家似乎不是什么难事，他们
更多依据的是视觉直觉。

　　我在第一讲讲过，风格是一种修辞，它得恰到好处

地配合主题和功能。例如大家都非常熟悉波提切利画的《春》，他不同于较早"英雄"时代马萨乔表现的粗犷朴素，而是用了飘逸的线条精致又优美地描绘了一组宫廷式温文尔雅的人物。观众是从哪些地方来感受这个优雅风格的呢？一个就是波提切利运用的线条（中国人称笔墨），另一个就是画面中人物的姿态，也就是造型。第二讲里我已经说过造型通过笔墨来实现，也就是说有表情的线条加上由之塑造出来有表情的形体，这两种表情如果是契合的、叠加的，那传达出来的情绪就是贴切的、适宜的，也是准确的。如何让这两者契合，是波提切利的创造性所在，而这种形式最终呈现的视觉效果，就是属于波提切利的个人风格。

惯有的偏见认为只有中国画才讲笔法，才有独立的笔墨价值，殊不知，《基督受洗》中那个与众不同的金发天使，达·芬奇在表现她如瀑布般流淌在肩上的波浪长发时所运用的丝丝轻柔又根根分明的笔触，难道不是让其脱颖而出的重要因素之一吗？天使面庞的写实技巧、身上有着奇特褶皱关系的衣纹和她的头发一样，代表了达·芬奇早期风格，与他老师韦罗基奥笔下代表了15世纪所有天使模样的形象相比，我们看到达·芬奇的创造闪闪发光。

□图像的叙事风格和气氛烘托

从埃及最早的视觉化叙事文物——公元前 3000 多年的"纳尔迈调色板"——到后来大规模的法老神庙浮雕，它们叙述模式的主要目的是证明超自然的力量，它在本质上并不是要让人觉得身临其境。雕塑家表现拉美西斯二世碾碎敌人的目的是强化法老的神性，而不是作为见证者如实记录战争以及敌人投降的场面。埃及和亚述的视觉化叙事要表现的是发生过了什么，而不是如何发生。

到了古希腊，荷马对叙事的处理与之前的任何文学手法都不一样，为了让读者以为自己见证了正在特洛伊发生的战争，荷马更专注于生动地描写故事是如何发展的，里面的人物是如何感受的。贡布里希甚至说，古希腊的艺术品对现实的模仿如此逼真，以至于让观众混淆了艺术与身临其境般的幻觉。希腊艺术的幻觉主义正是根植于希腊叙事风格的幻觉主义。亚里士多德继承了荷马的叙事艺术，塑造可信的英雄形象作为主角，让读者信以为真，完全沉浸在或喜或悲的叙述形式之中，唤起他们自身的情感共鸣。13 世纪晚期以来西方艺术的视觉化叙事所要进行的尝试和创造不正由此而来？欧洲画家和雕塑家付出了种种卓越的努力表现福音故事，就是希望观看者信以为真，尤其是那些以"耶稣受难"为主题的作品。贡布里希认为，对于画家和雕塑家来说，这

是对他们各自技巧的挑战。希望画或者雕塑能够引发观众的同情心或者参与感。

在早期希腊艺术实践中，面对长篇的连续叙事，艺术家尝试了各种方式，有在一个场景里同时呈现故事的开头、发展和结局的；也有把史诗或者英雄生平简化成一系列分段式场景的；但他们更擅长的是只截取叙事中的一个场景进行表现。这在我们如今的艺术家主题创作里依然是惯用的几种模式，我们或可称为经典式构图。最经典的连续叙事的艺术精品，是矗立在罗马市中心的40米高的"图拉真柱"，这是罗马艺术贡献给古代视觉叙事的伟大杰作。

文艺复兴时期，人们的视觉需求日益增长，期待作品在内容方面更加复杂巧妙，要远远超过老一套的程式化表达。于是艺术家们进一步丰富了宗教图像的叙事功能，使之与世俗文学建立关联，尤其是古代诗歌、神话以及对应的当代文本。马丁·坎普在 *Behind the Picture* 这本书里提到：

"米开朗基罗（1475—1564）为我们提供了最为丰富的证据，揭示了他在内容与形式的最完美的契合打磨中，运用的想象力和创造力远远高于同时期的大部分艺术家。从1519年到1534年，米开朗基罗接受委托设计、装饰美第奇礼拜堂。他表达的重要主题之一就是可见与不可见的对比：通过专门设计的漏斗状斜面墙上的窗户

从上而下引入的光线与沉默不语的'失明'雕像之间的对比，痛苦的它们空洞地盯着我们，盯着彼此，进入了没有视觉的真空。这些雕像都没有钻出瞳孔，美第奇大公眼睛里的光芒已经永久熄灭了，空洞的眼神转向刚刚从教堂那个门走进礼拜堂的我们，'看着'我们进入沉默无声、暗淡无光的空间。"

这种由雕塑到建筑整个空间的气氛烘托，就像我们走进烟雾缭绕、烛光摇曳的教堂里参加圣像礼拜仪式时所接收到的环境感召。图像帮助教徒凝神沉思，给他们注入能量和信念，成为虔诚的心灵与"上天"沟通的媒介，这时所有的形式都必须受到神性的驱使，它的宗教功能就要求艺术家探索出最有效的方法。比如说基督不能在十字架上发光，他要正在承受痛苦，人们看见钉子敲入基督身体的画面才会产生混杂着不适、悲悯、懊悔的复杂情绪；圣像应该让观看者感到不快甚至有罪，这样才能达到灼心的痛苦的目的。所以全世界的宗教在情感和行为的本质上是相似的，宗教行为可以说是人类心理和生理的构成之一，因此宗教对图像的运用就显得尤为讲究甚至带有普遍共性。

文艺复兴时期的作品主要是满足基督教祀奉的需要，因此我们发现在中世纪和文艺复兴时期的艺术形式和功能存在连续性。神圣的图像能够坚定信仰，是不识字的百姓能看懂的《圣经》，也是圣徒神迹和替代他们肉

身的有力提醒，图像不仅在传达正统教义方面比存在争议的冗长经卷更加直接有效，它比文字更容易在记忆中留下印象，让他们进入顶礼膜拜的状态。不管西方还是中国，艺术都服从于宗教崇拜，艺术技巧服从于艺术生产。无论是大足石刻宝顶山大佛湾长 500 多米、岩高 30 米的群塑，还是洪顶山上高达 11.3 米、宽 3 米的"大空王佛"四个字，都是作为佛法传播而特有的艺术表现形式。北齐僧人书法家安道一非常擅长把字做成各种形状、颜色，让其产生神秘感进而使百姓更为崇敬佛法。当时的百姓不识字，对字有崇拜，看到字就像看到佛本身。

我在安岳考察佛教造像的时候，有一天在资阳的安岳客运中心等车，一抬头看见挂满四周的横幅标语，形式和宣传效果与大佛湾环绕东南北三面，有 360 个故事，十几万躯造像的视觉冲击并无二致。

随着文盲的减少，为宗教服务的艺术图像创作虽然并没有松懈，但显然很难与之前的感染力相提并论了，有了更便捷的途径，原有的形式就会式微，遑论创作图像的艺术家们，开始有了自己精神上的动机，作品与背后的解读开始分离。而我们今天去这些古代现场，对艺术性的体验也更高于图像本身的教义目的，更何况当今博物馆与神庙的相似性也已经被过多讨论，搬进陈列室的图像，形式就是形式，与叙述的事件、说教的意图都无关了，如果不是去看那些说明文字，观者能获得作品

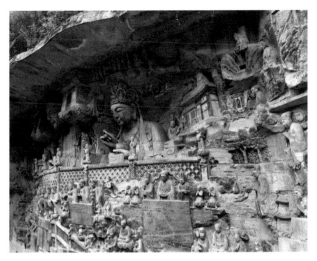

重庆大足石刻宝顶山大佛湾群塑

洪顶山"大空王佛"摩崖石刻

安岳客运中心

的原始信息不及十分之一。即便如此，创作者和理论家都绝对不会想到 19 世纪"为了艺术而艺术"的目标。

考量作品背后的解读，随着艺术形式的发展而更趋多样化，从传统、现代到后现代，阐释图像的语言也越来越复杂和"主义"化。在现代艺术的奠基人俄罗斯画家康定斯基（1866—1944）看来，绘画的内容与绘画本身相比，什么都不是。那些有形的、具象的、自然主义的图像阻碍了"伟大的精神性的新纪元"的到来。抽象作为艺术的重要表达形式之一，就是使不可见变得可见。

□拼贴形式与复古情怀

20 世纪前期，法国画家乔治·布拉克（1882—1963）和西班牙画家帕布罗·毕加索（1881—1973）在探寻立体主义时急欲突破空间限制，发明了一种新的艺术形式——拼贴（collage），拼贴是将不同的材料黏附在艺术作品表面的一种技术，并且要刻意造成画面的不和谐，各种碎片符号互相碰撞，给人一种特殊的视觉体验。步随其后的画家开始在画面上做更多的尝试和实验，直至今日，这种运用各类材质的废料重组，制成巨幅画面的艺术形式已经成熟衍化为一大艺术门类，并在艺术教育的科目中登堂入室，称为——综合媒材（assemblage）。

在中国，其实更早的时候，拼贴这种新的视觉艺术构想已经悄然在各类艺术作品中出现，并蔚然成风，只是不如在西方新的艺术风格与定义出现时那样过于兴奋和自觉。整理 17 至 19 世纪的各类关乎图像的视觉形式，在主流绘画之外的艺术样式中，总有那么特立独行的一小部分，在它们身上或多或少都能发现一些共性。譬如说对传统符号的截取，转移至另一种形式或者材质上进行运用，都有摹古的情结，会形成视觉错觉的仿真，需要观众去释读与辨别的潜在意图，等等。下面试举几例。

一、锦灰堆

元代钱选作小横卷，画名《锦灰堆》。所绘乃螯钤、

明　陈洪绶　锦灰堆　浙江省博物馆藏

虾尾、鸡翎、蚌壳、笋箨、莲房等物，皆食余剥胜，无用当弃者，文曰"世间弃物，余所不弃，笔之于图，消引日月"，加之钱选"精于花果草虫，其笔意追迹前辈，寓兴戏作残卉败叶、断枝折穗、弃谷坠翎、蚌螺蝶蠓，诸物之形逼其真，可谓妙得染色之法矣"。于是，这种被中国画坛称为"十三科"之外的杂画从此便登上大雅之堂。台北故宫博物院据说藏有他名下的一卷《锦灰堆》。

　　浙江省博物馆藏一件款为明代陈洪绶（1598—1652）的镜片，他在尺许方绢上画了"盖海错四、蟹钳一、爪一、海瓜子七、瓦楞子二、蛎房一，皆食余之物"（葛继常题跋语），另有"寿比南山之烛，而仅剩南山二字，

是寿之余多也；又青果一，而食去其半；鼠一，啮其烛；青，东方色也，东方者，震震为长男，食其半，亦余多之意；鼠子也，谓之多男子"。葛继常还在右边题了一首诗："催花雨过事全无，醵饮邀君酒不濡。寄与道家书一部，好将香茗著功夫。"

葛继常揣测他绘此图的用意，"观其意似为友人寿诞而作，大抵相约敛钱，备具酒肴，邀其人饮食，而其人不至，故作此图，与道家书寄之，道家书者，取其长生之意，而图寓三多之意"。一幅画内充满了隐晦的暗喻，这是古人游戏笔墨文字最擅长也最乐此不疲的事情，且留给后人无数的解读可能性，针对同一张画，须曼的题跋如下：

"须曼观察得陈章侯手迹，画意诗意皆离奇，鸳鸯不可思议，说者以为义，取三多允矣。然予窃疑之，鼠何取乎啮烛？青何取乎谏果？海物何取乎分属？南山之烛何取乎偃蹐？以意度之，殆章侯伤时之作虖，章侯生际明季，目击时艰，奄寺颙而社鼠冯陵矣，谏官放而硕果剥落矣。兵戈四海，离析分崩，南国屛王，江山半壁，玉柱一折，金瓯不完，赫赫朱明，斩马灭祀，悲夫！天心已去，世事宁论，将餔糟歠醨，而与众人皆醉乎！宁抱朴守素而从志，松子游乎！作国之恫，既托物以写怀，招隐之思，更赋诗以寓意，所谓托旨玄妙，离尘埃而返冥极者矣！"

这便扯上了家国兴亡，老莲的政治理想落空，终究没能成为他岳父来斯行那样"有道、有学、有绩"的人，感慨"沉沦前世事，诗画此生叹"，只能在书画这类雕虫小技中倾其才华。画面中每个小物体都有各自的寓意，这是中国文化中最生生不息的传承符号。依据画面内容需要表达的情绪，选用特定的符号进行组合，还在符号上做些小功夫，比如蜡烛烧一截剩下两个字喻寿余，青果食一半意多子。观者必须去品味并具备知晓这些符号含义的基础上，才能获得其中的深意，与绘者意会，故而陈洪绶将绘事比之"作文"。

二、八破

也许出于对知识的敬畏，也许出于对文人生活的向往，也许出于对文字的憎恶，有这么一类画，另辟蹊径，经画家妙手演化，流传于民间，以致一页旧书笺、半张残帖，甚至因水渍、火熏、虫蛀的破卷残书、公文、私札、契约、函件等莫不入画。美国学者白玲安（Nancy Berliner）曾撰文讨论过这一类艺术形式，她认为中国汉字有很多同音同义的异形字，比如"岁"通"碎"、"吉"通"集"，再加上画家喜欢在字面上和视觉上寓隐双关意图，这在此类绘画的命名上体现得很明显。她用了一个在北京普遍被接受的称法——"八破"。

"八破"中的"八"字是虚词。含有多、富、发等多重含意。"破"虽然是指残破的字画书笺，但隐喻了

"破家值万贯"，"岁破吉生"的意思。"八破"要画出纸质类物品破碎、翻卷、重叠、玷污、撕裂、火烧和烟熏等古旧样貌，这与之前提到的"锦灰堆"多少有点同名歧义。"锦灰堆"描绘的对象是自然生长或农家养殖之物，或瓜果，或花卉，即所谓"折枝花果堆四面"，明人称之为锦盆堆，只是展现在画面上的时候，这些景物多半残缺不完整。而"八破"则是与文字有关的文化遗存，或竹简古币，或字画拓片，这是在题材上的歧义。

我曾写过两篇文章《从余集款作品探讨早期八破画的特征》和《视觉的游戏——六舟〈百岁图〉释读》分别介绍了两类"八破"，这两类现都藏于浙江省博物馆。前者是绢本工笔设色，后者是拓本，这是技法上的主要区别。它们与毕加索用实物剪裁粘贴以及之后波普艺术常用的复制、拼贴手法完全不同。余集（1738—1823）款的这组十张全部由画家精心描绘，逼真到差点蒙蔽了我们的眼睛。这种写实技法，充分显现出画家对实物写生的功力，但这不是以往谢赫的"六法"中"应物象形"和"传移模写"对所绘对象的要求。这种描绘对象的真实，体现在折起的纸片，挖空烧残的画幅，被覆盖的扇面等物件的瞬间视觉真实。作品中用的明暗法，特别在不同纸质交叠处，扇子的折叠处以及纸本身的沿线沿边部分，都用了低染法渲染由重至浅过度，创造一种互相叠压的现场感。这或许是视觉艺术发展到17—19世纪后

清 余集款 八破图 十开之一 浙江省博物馆藏

进入一种新的经验中。六舟（1791—1858）的《百岁图》，
则是将一些碎小残缺、品种杂乱的金石小品用"拓"的
手法，安排布置在一张画面上。这些拓下的"痕迹"散
落在纸面上，虽横七竖八、颠倒翻转，但还算聚散有序，
重叠有秩，仿佛是往昔留下的一堆"碎片"，组成了一
个类似"寿"一样的字形外轮廓，六舟将其送给他的朋
友严福基。不同于手绘八破，拓片不用写实技法来引发
观者的怀古情绪，而是直接制造一个特殊的可以感知的
"现场"。不用通过描绘去识别，而只是一种客观实在，
如同蚕蛹蜕皮变成飞蛾离去，留下皮壳见证过往，给予

清　六舟　百岁图　浙江省博物馆藏

观者无限遐想。在六舟这里，"八破"这种原本民间的绘画形式，或可称为"通俗文化"，一旦经由文人改手，则慢慢透露出纤细高雅的品位，以及文人阶层特别关注的一些事物，将金石文化带向民间，让我们看见在风尚的广泛传播下艺术创作的广阔空间和旺盛生命力。

"八破"的另一种趣味在于画家截取了完整的以文字或画作为形式对象的某个局部，然后移至同一画面中，进行有意识地摆放，或反转折起或互相覆盖。此种不同对象的叠加，加上本身的不完整性，再加上造成不完整性的原因是呈现物理性的"破"，所以我们看见的文字图像类内容大多需要靠仔细辨识猜测，才能知道对象完整时到底是件什么东西，过于残破的有时甚至未必能看明白。残章断简本身就给人以古朴典雅之感，加上需要进一步识读辨认，则更添一份趣味性在其中，让寄托思古怀旧的情绪得到进一步宣泄。

三、博古类集锦

董其昌《骨董十三说》谓："杂古器物不相类，名骨董。"又谓："骨者，所存过去之精华，如肉腐而骨存。"董者，明白知晓的意思。骨董，即明晓古人所遗留的精华物品的意思。从砖瓦、青铜、瓷器、字画、玉币到善本、牙雕、竹刻、家具、砚墨，不复一一，人类自古即有收藏的天性，古玩也已成为生活中不可或缺的精神食粮。博古类题材一直都是古代书画的一块重要内容。清

乾嘉时期的文人对金石铭文及其拓片产生了与器物本身相同的兴趣，手绘稿以及拓本甚至取代器物被广泛使用和流传。从大多数八破作品中总有烧焦的书页、残缺的拓片来看，八破画应该是从博古画传统发展而来。

1937 年左右，法兰克福学派的本雅明（1892—1940）发表《机器复制时代的艺术》，预见复制图像决定性地改变了视觉艺术。西方英语"painting"与"picture"表达完全不同的两个概念，前者是"画"，带有主观创造的艺术行为；而后者仅指"图"，泛指手绘或者印刷的"画面"，是对已有的"画"或者物体，进行另一种途径再现的平面展示。"picture"随着技术（摄影、现代印刷术、新媒体等）的日益发展而被广泛使用，不仅在西方，科技全球化共享之时，我们可以发现，20 世纪"绘画的世纪"正在逐渐被"图像的世纪"所替代。这种转化彻底改变人们的"观看经验"，哪怕那是在 19 世纪的中国。

相机的发明尚未普及到中国之时，再现一个物体还是要靠手绘。这件微缩版的八破以书画样式绘于一件鼻烟壶的一个立面上（图 1）。比起杜尚和达达艺术用现成的图片或者照片玩拼贴，我们的手工劳动显得越发质朴与难得。在法国的奥赛美术馆，我也发现过 19 世纪在玻璃器皿上的手绘"picture"集锦（图 2）。

当然不止于书画类题材作为拼贴的内容，若想绘制逼真，简单的莫过于钱币和印章，复杂的就是博古了，

图 1　　　　　　　　图 2

图 3　　　　　　　　图 4

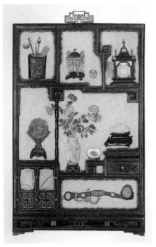

图 5　　　　　　　　图 6

如藏于浙江省博物馆的两件（图3、图4），在团扇中描绘可笑的透视与设色中，我们看到绘制者企图努力表达对象的三维立体效果，虽然并不怎么成功。相较之下的瓷板插屏，能看到西方素描的影子，屏风中的五件器物单独看，都有类似欧洲静物画的立体感，可彼此间没有任何关系，也不置于同个环境中，光滑清晰的外形将它们如剪影般分离出来，拼贴于一个平面上，这在中国传统绘画上绝对是外来分子的混入。当然还有用各种不同材质拼贴的博古题材（图5、图6）。

将文字或图像内容嵌于书本或者器物中，罗列并置的意识则更加浓厚。比如在民间，此种绘法被使用在墙绘壁画上（图7），无论是博古内容还是书画载体，此时都剥离一切只留下外轮廓，成为一个图画的边框，它与外部的界限清晰明了，这样的框架可以是画的外界，也

图7 图8

可能是装东西的盒子或容器（图8），印泥盒中的扇面与奇石盆景是缩小了的单元符号，此刻被浓缩在一个文人案头常用的文房器具中，恐怕有更深层次的文化蕴意吧！

四、缩本

乾隆帝有一只非常耐人寻味的玩具箱图，藏于台北故宫博物院。它的四边皆有小窗格，里面嵌着手掌般大小的文人山水。抽掉这隔板，里面可以旋转着拉出多层多宝格。英国艺术史论家柯律格（Craig Clunas）在《明代的图像与视觉性》这本书里提出过一个"图像环路"（iconic circuits）的概念。该概念指一套具象艺术的体系，其中某类特定图像涉及图绘的不同媒介之间流通。明清的视觉现象多样纷呈，也存在各类图像之间的交换、移动及传播过程。

出自1603年版的《顾氏画谱》，其中的木刻版画"李昭道之画作""文徵明之画作""董其昌之画作"，这些图所本各异，多为明代院画家顾斌本人所作，旨在临摹原作，但没有临下原作者的签名、题款以及印章，这在功能上已经不同于彼时艺术品市场中流通的仿作；再加上他不仅画看得见的有传之作，那些没有见过的，只存在于史料文字记载和口头传说的画作，他也能凭空而作；另外，所有作品都以同样尺幅翻印，以配合该书的页面大小（27厘米×18厘米）。北宋画家郭熙的原作可

能有 2 米多高，在书中则缩小到整齐划一、和页面同等大小。可见，这些微缩仿古的图画是纯粹的"图画"，完全不同于原作的"绘画"，它们旨在"把画家与特定题材联系起来之外"，还尝试归类"试图把风格，或者应该说笔法，视为画家之间的区别所在"。然后，随着印刷技术带来的广泛传播，能够让所有具备读图能力的人接触高雅文化，让艺术爱好者获得另一种不同于文字叙述的美术史认识，还能让他们据此范本来学习各类风格和技法。此处的各位名家的代表作品即为特定图像，它在环路模式中经由顾斌之手以一种并不太严肃准确的浓缩提炼之法，变成画谱中的版印"图画"，多数时候只是"文人画"圈子里的一种图像环路模式。

除了《芥子园画谱》这类专门的画谱之外，其他很多的明代类书也收入关于绘画技法的内容。印刷精良的书画谱，不仅使得文人画中那些晦涩深奥的内容、图形样式，能被更为广泛的读者群所熟知和挪用，也为明清瓷器和墨谱的绘制提供了范本。我们在晚明的很多成套的杯、碗、碟、盘等瓷器上鉴别出含有的固定母题——山水、亭台楼阁、博古图案、人物故事等——都来自早期流传画作或者文人画的缩小图画，刊刻印行画谱在一定程度就提供了这样的范本。人们在获得作画的素材技巧同时，也达了复制仿做的目的功用。

在印刷技术这种大量复制图画的方式之余，我们还

拥有一种更为古老的技术——把文字和图画镌刻于石，再制成拓片，用于流传。在镌刻到石头——抑或另外更多的媒材上——的过程中，古人往往将对象等比例缩小，这在操作上趋于简单，也利于携带。法国人类学家克洛德·列维·斯特劳斯（1908—2009）在谈及艺术品时就曾经说过"小型物件固有一种美学特质"。那么认识创造小型物件的过程归根结底就是一种美学感知的过程。

如浙江省博物馆藏《石鼓石经缩本》拓片册页，它主要展现的是明代顾从义（1523—1588）缩摹宋版石鼓文于一方圆形端砚上的文字拓片。此处，石鼓文是特定图像，这个由文字组成的图像，通过环路模式被缩小转移至另一种与此前它相依附的载体毫无关系的材质上，并最后以拓片的形式留存于世。砚台因为石鼓文字的注入而获得新增意义；拓片则因历史瞬间的记录和流传将此种意义扩大；而题写在拓片边上的跋语，则成为拓片的一个组成部分，改变了拓片的外貌并且形成了沟通拓片和观众的解释性纽带。通过跋语和印章能得出更多的信息，例如册页的所有者钱泳（1759—1844）分别给刘文澜、黄易、孙星衍、王芑孙、余集、张燕昌、陈鸿寿等人看过，陈景陶、蒋祖怡、胡寅、沈慈护、魏锡曾等一批清末民初的学人也赏阅过此拓片，或可认为此册页在清末后频易其手。在这件藏品的档案记录上，《石鼓石经缩本》由沈增植家属捐赠给浙江省博物馆，那么此

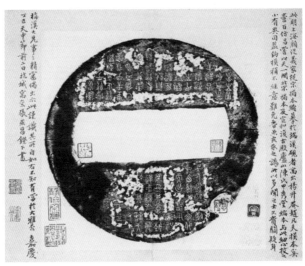

明 石鼓石经缩本拓片册页之一 浙江省博物馆藏

149

明　石鼓石经缩本拓片册页页之二　浙江省博物馆藏

物最后一位藏家应是沈慈护。

这本册页生动记录了多层的历史，包括战国时期石鼓文的样式、明代依照宋拓的缩摹、清中叶之后的名家跋语、清末民初众藏家的过手痕迹，还有纸张类拓片由其脆弱的本质属性所带来的各种损毁等等。图像以各种方式呈现，就涉及不同的观看方式。图像既是实际知识的来源，也是需要仿效的典范，它们出现在书籍和印刷品中，也流通在不同媒材的物品上，因而从中可以解读出不止一种固定不变的意义。

五、异质间的仿真

《儒林外史》第五十三回里面，徐九公子道："近来的器皿都要翻出新样，却不知古人是怎样的制度；想来倒不如而今精巧。"晚明人一直在孜孜以求"古制"，用

以创作"新样",这种创新甚至跨出材质本身的局限性。现在被讨论很多的就是中国古代的铜器和陶器之间的互仿,这些东西的制作,最初只是为了制礼作乐,而非艺术,但在后人看来,这些三维的"视觉错觉"大多都归为"复古"艺术品。早期的

战国 原始瓷陶钟 浙江省博物馆藏

陶质明器可以认为是对礼器的第一批仿制。宋开始逐渐在瓷器上表现玉、铜礼器纹样和形制,礼器的复制跳出了材质的沿袭,开始走向复古审美情趣指导下的再创作,而非简单地模仿形式。其后,礼器的各种形制表现再逐步扩散到绘画、雕刻等领域,并和一些其他类别的古董图样一起构成了"博古"题材。

明清时期,由于古物供不应求,仿古技能精湛的工艺家以自己的名字作为招牌,如周丹泉,台北故宫博物院藏一件外形酷似青铜器的"娇黄锥拱兽面纹鼎"就出自其手。更多籍籍无名的能工巧匠运用各种材质仿古代青铜器的器形,如用玉做"螭把玉匜",还用玉、瓷、掐丝珐琅做"兽面纹方鼎"、各种"觚"等。2003 年台北故宫博物院举办过一个展览"古色——十六至十八世纪艺术的仿古风",结合相关器物、书画、图书文献等

呈现晚明清初好古风尚的一般现象，特别是那些有创意的仿，以古人的形式、母题及特征为创作的元素，透过材质转化、变形与重组等手段，给予重新诠释，创作新的图像。

以上各例，旨在说明在以古为尚的时期，"师古人"永远是放在"师造化"之上，这就给形式锁定有据可依的途径，它们显现出来的共性，就是截取、转移、摹古、仿真、读。又如"八破"，它的中国传统文化内容，通过融入西洋写生的画法，以通俗的写实画风，进入商品流通市场，为市民阶层所购买存赏，在某种程度上反映了中国绘画从精英文化主导的历史，进入了通俗文化主导的历史，预示着大众文化终会在之后的 20 世纪成为主流。

文人画的世俗化之旅特别值得我们去思考视觉艺术形式演变的内在联系。

首先，在明清视觉要求的大环境下，无论观众还是画家均对写实有了新追求。图像生产活动要求起码得"从属于具象艺术"，以满足消费者对图像的需求，在这点上有别于文人画对风格和绘制者声望的关注超过所绘对象本身，何况他们对"形似"向来不太热衷。仅关心作品笔法和立意雅俗的画论家对"形似"的轻视，与普罗大众对图画"写形"像不像的兴趣，相去甚远。通过印刷这种媒介而流通的大量图画，把具象艺术推到了首

要位置。"八破"艺术价值的体现必将冲破约定俗成的艺术史的权威记录，特别是它失去笔墨的观赏价值，与中国传统绘画以往的"观看方式"相比，更趋于西方视角。

其次，文人画在后期的泛滥利用，图式变成符号。随着时间的推移符号背后的历史已经被大众所忘却时，具有这一形式的文艺作品越发无意义化。传统对于新一

朱家济旧藏线装书形文房盒　浙江省博物馆藏

代大众会就被一个符号所替代了全部的意义。同时，社会大众对于传统的认识也将随着拼贴形式乃至意识的逐步发展而彻底断裂。按照面向小众精英的文人画"六法"那套标准，"八破"已经不具备里面的任何一条；按照面向大众的民间绘画标准，"八破"在形式与题材上也完全脱离樊篱，毫无干系。它与传统绘画唯一的维系只有两个，一是所用材料，毛笔、纸张、绢布没有改变，二是所绘题材都是传统元素。所以它是突兀的，另类的。

再次，中国绘画始终单方面围绕"怎么画才是好的"，也就是依照文人画的鉴赏标准来创作或者评判，画家的思路仅及画面，不关心画作出门后的另一段命运，即绘画的社会功能。而后现代史论观与创作观，却多着眼于此。不再片面强调怎么画，而是追究绘画在何种状态中被"展示""被看见"乃至"被买卖"，这种展示和观看方式的变化，才构成绘画的命运与绘画史。

□商 品

上述举的拼贴案例是图像的内在形式，下面再举一例简单探讨它的外在形式——商品。

在第一讲的最后，我们提到自负的董其昌看不上吴镇，但元四家里，还是有他敬佩的人，那就是黄公望。董其昌收藏了黄公望的《富春山居图》，并在前隔水处（原在后隔水，后移装于前）写有题跋，记录他的观感和购买经过。此段题跋写的位置，后来留在《无用师卷》上，现存于台北故宫博物院。幸好吴湖帆先生用工整娟秀的小楷又誊抄了一遍于另一段也即浙江省博物馆收藏的《剩山图》上，才将其进行了文献意义上的保存。

从所写的内容中可以得知董其昌在 1596 年于友人华中翰处购得《富春山居图》，与他收藏的王维《雪江图》同置于他的"画禅室"中成为双璧。就是这件让他直呼"吾师乎！"的心爱之物，却因董其昌晚年的变故不得不千金质押给他的好友吴正志（1562—1617），又因没过多久他就驾鹤西去而最终留在了吴家。按照柯律格先生的观点："在明代社会，市场是一股强大的力量，是人与人之间，以及物与物之间，新型互动方式的一种有力象征。至董其昌以一千两白银当掉《富春山居图》之时，他本人已经通过拥有此画的事实，此点可经由画跋和印鉴得以印证，创造了其中极大部分的价值。"他意在提

大痴畫卷予所見若攜李項氏家藏沙磧圖長不及三尺婺江王氏
江山萬里圖可盈丈筆意頹然不似真跡惟此卷規摹董巨天真爛
熳複極精能展之得三丈許應接不暇是子久生平最得意筆慌
長安每朝參之暇徵逐周臺幕請此卷一觀如詣寶所虛往實歸
自謂一日清福心脾俱暢頂奉使三湘取道涇里友人華中翰為余和會
獳購此圖藏之畫禪室中與摩詰雪江其相暎發吾師乎吾師乎
一丘五岳都具是矣　丙申十月七日書于龍華浦舟中　董其昌

吴湖帆誊抄董其昌跋　剩山图（局部）
浙江省博物馆藏

醒我们，"当我们在解读围绕董其昌展开的美学论争时，头脑中须具有所讨论的艺术品实质为商品的意识"。

黄公望的《富春山居图》因董其昌的经手而增添了传奇性与经济价值，并进一步获得文化上的尊崇地位；董其昌的作品到了后世也同样被他人经手，甚至移植嫁接出更多附加值而被利用于商品交换中。同样收藏于浙江省博物馆的一件清代曹三才集董其昌《雪梅帖》就是一个佳例。

这件董其昌的书法，是浙江海盐人曹三才于街市处买来别人本要丢弃的残缺品，少了前面八个字，他非但没有嫌其不全，反而觉得董其昌的字天真烂漫，值得珍藏把玩，把它重装成了册页，虽然拼接得上下只放了两个字为一行。在只有一臂之长的观看距离内，董其昌的字显得特别大，且在阅读上产生了不连贯的停顿感，一首原本流利押韵的诗词被像字帖一样地展示，或许这也是曹氏的用意，以突出董字的单个审美价值。好古的曹氏进一步列举前人赵孟頫补书米芾《壮怀赋》、苏舜钦补书怀素《自叙帖》等书坛轶事，来加以说明这种添补细玩的趣味，并引欧阳修给蔡襄信里说的"好嗜与俗异驰，乃独区区收拾世人之所弃者"，曹氏自认这是与世俗不同的爱好，他根本不在乎今人怎么看他，攀附古人之意才是他恨不得早生五百年的懊恼和嫉妒的来源。

曹三才是康熙三十八年（1699）举人，他的诗得到

诗坛盟主王士禛的器重，著有《廉让堂诗集》《半砚冷云集》等。其自言"余于己酉（康熙八年，1669）庚戌（康熙九年）间与香眉（张起宗，字亢友）同研席，迄今晤语长安，阅十五月。缅怀往事，忽忽如昨。丁丑（康熙三十六年）之夏，喜其出宰河内，属禹慎斋仿米襄阳题壁图写照"，其中提到希文请禹慎斋也就是禹之鼎（1647—1716），为即将"出宰河内"的同学张起宗画像，而且是以米芾在石壁上题字也即著名的李公麟绘《西园雅集图》中的原型来绘制。

宴饮、雅集是康熙年间的京师文人最为常见的交往方式，这其中特别值得一提的就是禹之鼎这样的画家用以图记事的形式，参与在雅集中。比雅集上合绘更少见且有意思的，恐怕就是曹三才请禹之鼎为自己这本缺八字的拼装本董字补图，而且是据其诗意绘雪梅。

曹三才还请了十位朋友在册页后面依次写下的观款题跋，从中我们能够感受到，此种以图补文的形式在他们的文人士夫圈子里还是颇为新鲜的。我们之前提到过雅集中的绘画行为已经变成了一个抒情与交流的艺术媒介，并承担起文献记载的功能。到了清代，在曹三才装拼补绘的一本册页中，无论是董其昌的诗词书法，还是禹之鼎的文人绘画，这一视觉与文字符号的互补并置叠加——不同于木刻版画的左图右史，毕竟这类被用于传播媒介的印刷品中的图文渗透形式在图绘传统中是不被

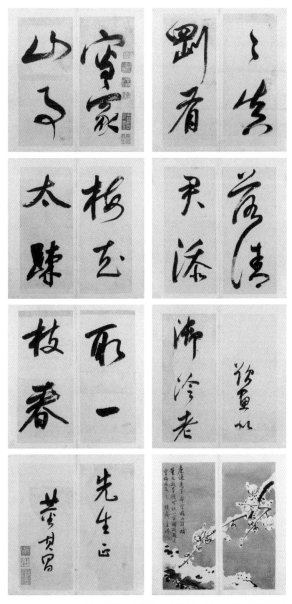

明 董其昌 雪梅帖 二十五开之一至之八 浙江省博物馆藏

视为"艺术"的；也不同于文人画中的诗词题跋，毕竟占据一小角的书法是画面内容弦外之音的附属补充——在中国传统的艺术语言（书与画）和属于清这个时期的视觉经验（形式）之间开始了一种新的结合，脱离依附关系和记载功能，局部的、破碎的视点，去叙事化的形式组合，被精英阶层赏玩甚至买卖，进而在视觉文化领域自动带有了现代性。

其中题跋的徐用锡（1657—1736）说"鉴真则神全，神全则所见无破物"，也点明了一旦神全了也无所谓形式的完备，艺术品自诞生之日起到落于持有者的重新编排和诠释中获得了第二次的重生，它的价值也会因持有者审美趣味的变化而改变。用画补书带来的完璧，至此又新生一件可传世之物，昝霖林所谓"鉴别更超凡俗殆于书画之道，洞见原委而后得此神合耶"也是对曹三才的眼光和不俗趣味的高度评价，在弃物上发现价值，并且制造出更多更好的价值，也是市场经济下书画作为商品所面临的新局面。

围观题跋的诸友中，还有一位乔崇烈，"之购字者必曰董字，作伪以射利者亦必曰董字。然则所取者字也，所取者字则不全何害？以不全而弃之，毋乃自失其旨焉。吾友曹廉让得董字不全本，而属禹鸿胪写梅花四图，是又以不全而转成趣矣！今而后廉让更有所得，不且以全者为朵口少不尽之致耶！丙戌（1707）四月二十日，不

如学斋崇烈题"。这段话也告诉我们在清初董其昌的字是备受市场吹捧的，作伪现象也很普遍，所以能获得真迹，哪怕是残缺件也很珍贵，更何况曹三才用补图将不全转而成趣，变成一件他自己的艺术品。

这本册页对曹二才朋友圈的信息记录非常直观，乔崇烈与禹之鼎也是互为好友，禹之鼎替乔莱长子乔崇烈绘《乔崇烈饲鸟图》，又替乔莱三子乔崇修绘《溪边独立图》卷，另一幅《乔崇修像》等。曹三才在获得董字且补图重装册页之后还曾一度丢失过，后由大儿子偶然从书店买回来。十八年后此本珍贵的册页失而复得的激动心情再次被主人记录并感叹似有神灵呵护，一如董其昌书法的劫后重生。

第五讲
传　播

书法能否作为考古的依据？

当我在准备魏晋南北朝这个时间段的书法课件时，这个问题时常出现在大脑里。因为这个时期作为文字书写艺技的书法，呈现出前所未有的繁荣，但又由于遗迹大多经千年战火兵燹而毁灭。除去有限的晋人墨迹和唐宋摹本以及后世各类刻帖之外，各地出土的石碑墓志、砖瓦陶器，山崖上的造像题记、石刻经文等等，这些保留了各种书体的遗迹，成为我们一窥当时书法的有限途径，我们需要引用到的材料也就多半来自考古发掘报告。这里就会有一个问题存在，例如，在报告里，会写明有

块墓主人的墓志铭，甚至将铭文全部释读录入，唯独没有采集图像，这就给查阅者带来一个遗憾："这墓志铭上的书法是什么样子的？"

自春秋战国以来，"铭石书"有一个由篆而隶，由隶而楷的演变过程。由篆而隶的转变在汉朝，钟繇（151—230）的"八分隶书"——以蔡邕（133—192）的《熹平石经》和《三字石经》中隶法为楷模——在汉魏之际，逐步转变为"八分楷法"，那是隶书流于程式化的样式。由隶而楷的转变在南朝前期完成，西晋时碑志仍然是隶书的领地，东晋墓志开始出现楷书。所以书体的变化带来的书风变化，这与它的时代又是息息相关。然而很多时候，对书体并没有那么敏感的考古学家，在当时隶不隶，楷不楷的过渡书体中，是难以区别出其中微妙的差别的。我有时会假想如果自己是个考古学家，我是否会从类型学的角度去思考书法上的现象，比如篆书、隶书、楷书、行书、草书、章草等横向的书体差异；比如墓志铭上一共出现过多少种书风；比如秦隶、古隶、汉隶、今隶等纵向的具有时间深度的衍变规律，当我分不清楚的时候是否会直接忽略掉这类信息？就算分清楚了又是否会将结论导向于历史分期？

近年来，考古发现，也使书法史走上了以图像为主结合文献的写作路径，在唐以前几个历史时期的书法史中反映尤为明显。一直以来，人们有个误解，觉得艺术

史与考古学是做同一件事情的两种不同方法，并且艺术史是不可靠的方法，似乎考古学一旦提供了事实之后就不再需要它了。艺术史——当然也包括书法艺术——是对视觉形式及其演变的研究，它并不是以历史分期为目标的，它有它自身的存在价值，一如我在前几讲里反复提及的。它只可能是对考古学研究的完善，当然也有可能对其毫无价值。

如果说隶、楷之间的变化已经让人难以区别，那么接受过馆阁体训练的士大夫们写出同种书体让人区分岂不是更难？比如晚清沈曾植（1850—1922）与张謇（1853—1926）写的小楷，相似度那么高，能否用于论证他们共同师法过张裕钊（1823—1894）呢？除非从文献角度出发去寻找他们三人的交集，仅从兼济众家之长形成的个人风格中，真能看出师承和流派间的必然性吗？风格如何被个人烙印贴上而显得不同于他者？风格又如何来鉴伪断代？

□造像与书法

魏晋南北朝时期的书法现象讨论起来非常复杂，就如同这个时期的佛教造像风格一样。比如北齐的青州地区佛造像就吸收了多种影响因素，显示出与中原北朝造像完全不同的"青州样式"。

大家耳熟能详的"吴带当风、曹衣出水"，出自北宋郭若虚的《图画见闻志》，他后面半句是："雕塑佛像，亦本曹吴。"曹指北齐画家曹仲达，吴指唐代画家吴道子。他们两人截然不同的画风不仅代表了绘画上的两种风格，也基本概括了雕塑造像上的两类风格特征。事实上，吴道子学的是萧梁的张僧繇，这在唐代张彦远的《历代名画记》里有提及。但这全是文献里的抽象描述，我们既看不到曹仲达，也看不到张僧繇，连吴道子都没有真迹传下来。

我们能比对的是什么？是能代表东晋顾恺之风格的现存三种宋代摹本《女史箴图》《洛神赋图》与《列女仁智图》？是洛阳宾阳中洞前壁南侧维摩诘经变浮雕，山西大同北魏司马金龙墓屏风漆画中的人物，六朝墓葬比如刘宋时期南京西善桥宫山北麓下墓室壁上所嵌竹林七贤、荣启期画像和该墓出土的男女陶俑造型？是这些代表早期魏晋风度的"秀骨清像"？唐人张怀瓘《画断》里说："象人之妙，张得其肉，陆得其骨，顾得其神。"

张僧繇在此时"得其肉"，变清秀为丰壮，扭转了画风。从成都万佛寺多处刻有武梁纪年铭的石刻造像到江苏常州戚家村南朝墓仕女画像砖上的形象，都有丰腴健壮的特点。梁武正是南朝的盛世，其影响已及于北魏新都洛阳。至东魏、北齐，文物制度皆楷模南朝，像河北响堂山石窟、水浴寺石窟造像和山西太原北齐武平元年（570）东安王娄睿墓壁画上被认为是杨子华手笔的人物鞍马造型等等。张僧繇、杨子华并列，可齐上古之顾陆同举。《历代名画记》里引唐代画家阎立本的评语，对北齐的杨子华大为赞赏："自像人以来，曲尽其妙，简易标美，多不可减，少不可逾，其唯子华乎。""简易标美"是这个时候又出现的一种新的画风。后来所谓"吴带当风"的风格其实就是指吴道子继承张僧繇在人物服装处理上的鼓风飘逸的特点，与实际人物的胖瘦关系不大。

如果以上所说的"吴带当风"是这一支风格南北交融、东西对峙下的产物，那么"曹衣出水"则是借鉴了印度犍陀罗式和笈多式的雕刻风格下的产物。粟特曹氏中有精于梵像的曹仲达，将粟特人所工的"曹衣出水"式的天竺佛教形象带到了中国。穿宽博广袖长带的大衣，衣褶厚重且重叠，体型清秀潇洒，这种士大夫型的佛像风格，受萧梁时期兴起的丰满健康为美的社会审美风俗影响，到北魏晚期和东魏时期，虽然还穿着潇洒的褒衣博带装，但身体开始丰满，衣服也变得轻薄贴体了，进

入北齐，反映在青州造像上，著名考古学家宿白（1922—2018）先生认为，北齐佛像的新趋势，大约不是简单地将北魏晚期的清瘦薄衣形象恢复，而与6世纪天竺佛像一再直接东传、北齐重视中亚诸胡伎艺和天竺僧众以及北齐对北魏汉化的某种抵制等似有关联。

佛立像
印度北方邦马图拉政府博物馆藏

这就是用艺术文献与实物来跟考古发现相印证的研究方法。魏晋南北朝是"中国政治上最混乱、社会上最苦痛、精神上最解放"的时期，要讲述这个时间段内的艺术史，我们应该将这370年内的绘画、书法、雕塑综合起来比较。梁思成（1901—1972）从云冈第十一窟左胁侍菩萨和第二十七窟造像上发现："其内蕴藏无限力量，唯曾临魏碑者能领略之。"这种"力量"直观描述一下，就是衣褶纹外廓如紧张弓弦，其角尖如翅羽。而魏碑中无论是"蚕头雁尾"的隶书、有意增饰"波磔翻挑"的半隶半楷，还是"平划宽结"的楷书，都体现着方峻森严、古拙浑厚的力量。再来看龙门石窟里的"二十品"之一《始平公造像》，胡鼻山人藏拓本1859年有个题记："字形大小如星散天，体势顾盼如鱼戏水。"又如梁代萧衍评钟繇的《贺捷表》如"群鸿戏海"。艺术史的思维训

练，究其目的，是让你的通感更加细腻更加敏锐，在那些无法言说的风格表述之外，有一处供遐想和体味的广阔地带。18 世纪瑞典生物学家林奈有句名言："并非是特征造成了属，而是由属产生了特征。这似乎意味着我们的分类中包含有比单纯的形似更为深刻的某种联系。"

区别于同时期的绘画和雕塑，魏晋南北朝时期的书法不受印度的外来文明影响，但它在书法样式、技法手段、书家流派上都是后世取法的源头活水，溯其特征之属，则与绘塑相同，乃南北会通。孝文帝汉化、士族南渡、迁都洛阳、南士北投此番种种在地理上的调度与民族政权的分合，给文化艺术上的传播、融合、转型带来了大舞台。需要进一步说明的是，榜书与文书是并行发展的两条书体演变线路，从小篆、汉隶、魏碑到唐楷是一条碑榜书体的演变路径，从汉简、章草、今草到行书是一条手写书体的演变路径，并且，榜书与文书的各自书体演变也在地理概念上的南北两地同时发生，只是北方的手写体除了敦煌文书外较难看其全貌，而南方又因为禁碑难以得见铭石书。随着近代考古学的兴起，诸多沉睡一千多年的碑铭石刻，于晚清被摇醒，在过度强调"北碑南帖"，并且争论是好孰坏的金石复兴浪潮中，掀起了人们对魏晋南北朝书法的重新关注，余波涟漪扩散至今。

□北碑里的过渡新楷与南碑里的反书

康有为（1858—1927）所谓的"钟派盛于南，卫派盛于北"，就是指北魏太和以前的北方书风，是以传卫氏书学的崔氏旧体书法为主的。在南方，自司马氏南渡建立东晋政权以来，魏晋新书风的中心由洛阳转移到江南。江南的楷法出现了二王"斜划紧结"的今体楷书，备欹侧之致，风靡朝野，江南的书法由此跨入新妍的"今体"时代。这首先是一次南下。

接着，江南的书法随东晋、刘宋的投北南士传入北魏。在拓跋珪称帝之初的皇始元年（396），北魏"初建台省置百官，封拜公侯、将军、刺史、太守，尚书郎以下悉用文人"，以经略中原。天兴元年（398）迁都平城之初，就"模邺、洛、长安之制"，"营宫室，建宗庙，立社稷"。所以再次北上的南朝书风，因了北魏"汉化"的契机由隐而彰。494年北魏孝文帝以南征的名义迁都洛阳，在"汉化改制"之后的四十年间，掀起了北朝效仿南朝书风的第一波浪潮。

王羲之伯父王导的九世孙王褒（513—576）在西魏末年渡江时不仅在衣带中藏着钟繇的《宣示表》真迹，还带着王氏一门二十八人书迹北上长安，一时"贵游等翕然并学褒书，文深之书，遂被遐弃"。就是说王褒带去的"草隶"新书风对北周书坛产生巨大的震动，当时

的名家，比如写《西岳华山神庙碑》的赵文深，也不得不跟着效仿，这就是"王褒入关"带来的北朝效仿南朝书风的第二波浪潮。

沈曾植在《南朝书分三体》中说："碑碣南北大同，大较于楷法中犹时沿隶法。"就是指在楷书中既有北方古隶的波发，又带着南方行笔的秀韵，在北魏后期"北碑南帖合矣"。直到隋灭陈，江南书家欧阳询、虞世南北迁仕隋，使建康原有的政治、文化地位北移，南朝书法也因此成为主流书风；从此"南北一家矣"，书风再无"南北"之分，只有书家的"南人""北人"之分。这是沈曾植有别于阮元（1764—1849）、包世臣（1775—1855）和康有为在南北书派上的刻意求异而主张的"南北会通"这一重要书学观点。

北魏后期的洛阳时期，反映在墓志铭上，除了碑刻抛弃以往惯用的篆书、隶书而采用楷书题额这一重大的变化外，楷书出现了秀颖峻拔的风格样式，这类以"斜划紧结"为共同特征的新体楷书，楷法遒美新妍，从王氏一门的《万岁通天帖》里几帖偏楷书的墨迹中窥其一斑，譬如王羲之的《姨母帖》、王献之的《廿九日帖》、王僧虔的《太子舍人帖》等，此类风格在洛阳一带大量出土的北魏宗室元氏墓志中能找到连带的呼应，只是石刻类字体更显生拙，加之刻工的原因，与同时期的"龙门二十品"在艺术性上还是有很大差距。

东晋 王羲之 姨母帖
辽宁省博物馆藏

东晋 王献之 廿九日帖
辽宁省博物馆藏

　　我们通常所称的魏碑，就是指这类从汉隶到唐楷发展过程中的不太成熟的过渡性书体，而不是钟王一脉的新体书家。两晋、刘宋、萧齐时的书家不写碑，这里有两个原因，一是南朝禁碑，齐以前南方碑极少，王谢这等望族，也不为先人立碑，只有埋于地下的墓志。二是晋代士族，风流相扇，鄙弃礼法，喜欢随手挥洒，简札就是最称心的表现形式。故而新体书法都无法在碑中体现，因此碑刻书体还都是过渡型楷书。

　　学者刘涛先生在《魏晋南北朝的禁碑与立碑》一文中提到：曹魏、西晋实行严厉的禁碑政策，遏制了东汉以来厚葬的习俗和私家立碑的风气，碑刻数量锐减，于

沈曾植藏《六朝墓志》
浙江省博物馆藏

是葬俗出现了一种变通的对策，人们把碑铭刻在小型的石碑上，就是后世所说的墓志。今天我们见到西晋时期刻石之作大多是墓志，铭石书仍然是隶书。到了东晋，在墓圹中设埋墓志已经是流行的葬俗，早期的《谢鲲墓志》还是石志，中期以后几乎都是砖志。论书法，不及西晋墓志精严，琅琊王氏家族墓志所见书迹可谓方整，却是变态的方笔隶书，已失汉魏古法。

除了墓志，还有一种土地买卖契约文书，券文书写或镌刻于石、陶、铁、铅、木、砖等质材，多数埋于墓中，作为替死者购买阴宅、冢地的凭证。在这上面，我们可以看到除去西晋隶书的铭石正体之外，还有另外一类草率的隶书，笔体不同，拙趣十足。比如晋太康五年（284）刻的《杨绍买地莂》拓片真本，明万历年间出土于浙江会稽，三多旧藏，宝熙题首，后有罗振玉（1866—1940）题跋。以陶为之，形似破竹，单刀刻画的书迹草隶相杂，是非常接近笔写的一种俗笔隶书。浙江省博物馆也有一件翻刻本，上有沈慈护题名，应该是他的养父沈曾植旧藏，近代书法家沙孟海（1900—1992）先生曾在浙江省博物馆工作，整理过这批拓片，所以在旁边有

西晋　杨绍买地莂拓本册　小残卷斋藏

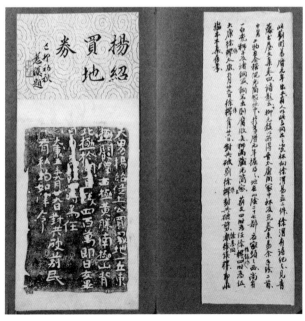

西晋　杨绍买地莂拓本册　浙江省博物馆藏

173

详细考证此买地券的发现始末，指出它是一件瓦券。同出土的还有瓷杯、一件白瓷狮子，以及一些腐败的铜器等。明代书画家徐渭（1521—1593）在《青藤书屋文集》卷四中有诗题云："柳元毂以所得晋太康间冢中杯及瓦券来易余手绘二首……"可见当时有人想用此出土物来交换徐渭的两幅画作。比对两件拓本，一个是明显陶瓦质感上的刻痕，另一个无论字形上的刻画质感还是器物表面的信息量，都不全。沈曾植本显然是三多本的翻刻本。

到了东晋出土的铭刻遗迹，隶书依旧是大宗但形态开始发生变化，出现了楷体。篆书偶有所见，特别是南渡之后篆书的衰微，但余脉犹在，像写《书断》的韦昶用篆书题宫室榜额，他是南渡士人，所写"大篆"与吴地的篆体不同。藏于浙江省博物馆的还有一件近代古陶瓷学家朱伯谦先生送给朱家济（1902—1969）先生的拓片，是东晋早期的《朱曼妻买地券》，民国年间出土于浙江平阳，此地当年是东吴的腹地，其书法与东吴的《天发神谶碑》略相似，应该是江南地区流行的篆书风格。

然而在地面上的，则是另一番书体景象。

坐落于南京东郊甘家巷的梁武帝的弟弟萧憺（478—522）墓碑，现在被锁在了一个屋子里不得见，拓片存故宫博物院，是六朝陵墓碑刻中字数最多的一块，为当时书家贝义渊书写。碑额与碑文都为楷书，体格修长、中宫紧密、外势开张、刚柔相济，被梁启超（1873—1929）

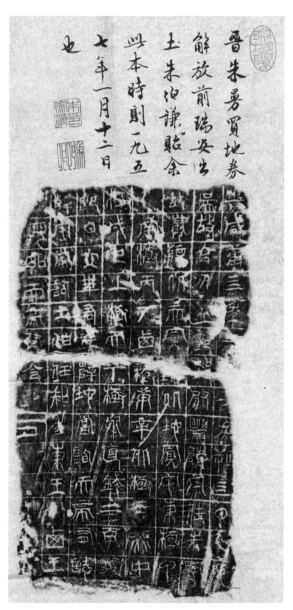

晋朱曼买地券
解放前瑞安出
土朱伯谦贻余
此本时则一九五
七年一月十二日
也

东晋　朱曼妻买地券　拓片　浙江省博物馆藏

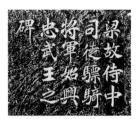

萧憺墓碑碑颢

萧憺墓碑　朱偰摄于 20 世纪 30 年代

萧憺墓碑碑文

称为"南碑代表"，清代莫友芝称它"上承钟王，下开欧薛"，对唐前期楷书产生了很大的影响。

在丹阳梁武帝的父亲萧顺之（430—490）的墓神道，则有一种更为有趣的书法现象，那就是石柱上的"反书"碑文。石柱也作表称，梁朝初年，重申了前朝禁立墓碑的政令，并对葬制作了明确的规定。"记名位而已"是墓志的做法，又"唯听作石柱"，则是允许表立墓前，好像是在立碑与禁碑的矛盾中采取了一种折中的办法。

石柱上的碑文为："太祖文皇帝之神道。"仔细观察，右图的文字是左图的镜像。也就是说两柱上的文字内容

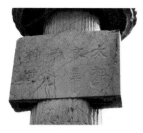

梁文帝萧顺之建陵前左石柱碑文 　　　　　梁文帝萧顺之建陵前右石柱碑文

是一样的，只是右柱的碑文是需要视觉在习惯性的正常阅读基础上拐个弯，甚至要参考它对面的石柱文字来帮助理解，它不仅单个字体是反的，阅读顺序也是反的。

　　来到梁武帝的堂弟萧景（477—523）墓前神道的石柱前，看到是另一种不同的书写方式，如下页上图所示，单个字体是反的，但阅读顺序是正的。可惜的是与此相对的正书铭文已经不得见，无法对照来看。但是巫鸿先生在他的《透明之石——中古艺术史的"反观"与二元论图像》一文中做了一个实验，将这篇碑文翻转过来，从而得到下页左下图中的模样。

　　我们不一定能够证明这就是佚失的那块左侧石柱上的碑文原样，但起码可以通过这几个字在结构上的不平衡来得出，我们看到的右侧石柱碑文并不是单纯的仅用技术手段将左侧碑文反转得到的，它只可能是书家用手书写的（至于是用左手还是右手暂且不论），至于碑文内容也有可能是正常的单个字与正常的阅读顺序。

　　继续走，在距离丹阳五十多公里的句容，有梁武帝

萧景墓前石柱碑文翻转前后对比

萧景墓前石柱碑文

第四子萧绩（504—529）墓，他的两侧神道柱保留完整，上面的碑文呈现的是第三种铭文样式，也就是第二种情况的颠倒，它的阅读顺序是反的，单个字体是正的。并且我们可以观察到，较之萧景与萧顺之神道上的两柱相对的情况，此时到了萧绩这里变成全部朝外。在一本1935 年出版的《六朝文物调查报告》中，萧憺的儿子萧暎（507—544）的神道柱上面所刻的是与萧绩情况相同的倒书铭文，正书的那块石柱已佚。

从萧顺之（502［立碑时间，下同］）、萧景（523）、萧绩（529）一直到萧暎（544），前后四十多年的时间里，石柱上的铭文书体出现了三种截然不同的变化，这里有几个问题值得我们深思。

首先关于命名，目前可见的史料，只有南梁书法家

梁武帝第四子萧绩墓道全景

梁武帝第四子萧绩墓道两侧神道柱拓片

庾元威在《书论》中的一段话"余经为正阶侯书十牒屏风，作百体，间以采墨。当时众所惊异，自尔绝笔，惟留草本而已。其百体者，悬针书、垂露书、秦望书……到书、反左书等……"以及他在同一篇文章里提到的另一位书家孔敬通："反左书者，大同中东宫学士孔敬通所创，余见而达之，于是座上酬答，诸君无有识者，遂呼为众中清闲法。今学者稍多，解者益寡，敬通又能一笔草书，一行一断，婉约流利，特出天性，顷来莫有继者。"全文载自唐代张彦远的《法书要录》（范祥雍校本）。

对上述文献做一下梳理，我们可以得出这么一个结论，余经创造了百体杂书，孔敬通创造了反左书，并被庾元威所习得。上文只出现了两种书体，到（倒）书与反左书，还不能完全解释之前列举的几个案例，但我们可以做一下分析，萧顺之和萧景的碑文都出现有单个字反的情况，如果"反左书"指代萧顺之字反、顺序也反的情况，那么萧景的字反顺序不反的情况是否可以称为"反书"？至于倒书，应该只是在阅读顺序上的反常态，单个字体的识别是无障碍的，萧绩乃至萧暎的碑文情况应该都属于这类。

其次看形式，如果以上坟人的身份面对陵墓，我们可以发现一个规律，在神道左侧的石柱碑文都是正常的，在它对应的右侧则各不相同，这种在形式上对称，

内容上变化的现象，应该与梁代的审美有关，特别是六朝关于形式美的理论，是魏晋南北朝美学思想中的重要组成部分。特别是像骈文，巅峰就在梁代。西晋的陆机在《文赋》中说："诗缘情而绮靡，赋体物而浏亮，碑披文以相质，诔缠绵而凄怆。"他把十个文体都配上了情感性和形式美，到了刘勰的《文心雕龙》则在吸取曹丕和陆机的观点上达到了魏晋南北朝文体论的最高理论成就。再进一步，萧统的《文选》、萧绎的《金楼子·立言篇》、萧子显《南齐书·文学传论》都提到了文采、声律和用典是文章创作华美的重要组成因素。特别是萧绎，他认为"文"不单指有韵（指押韵脚），而且还要有华丽漂亮的辞藻（绮縠纷披）、抑扬悦耳的音律（唇吻道会）与婉丽动人的情感（情灵摇荡）相结合，方能构成真正的"文"。即使是"笔"，也要求"神其巧惠"，即讲究构思巧妙，以别于"直言之言，论难论之语"。也就是真正精工的骈体文，上下句音、形、义皆完美无缺。就像我们看到的石表铭文，在一样的既定框架里，演绎出这么多种字体的排列组合方式，绝对的对称，又具最极致的变化。

再做更深一层次的思考，萧顺之与萧景的神道石柱反书铭文是面对面的，是纯粹的文字镜像反射；萧绩与萧暎的神道石柱倒书铭文则在一个平面，且都是面对祭奠者的。碑刻文字给谁看？与它所呈现的形态之间到底

有什么关联？神道起源于汉代，"墓前开道建石柱以为标，谓之神道"，一对石柱就像一扇通往死者的大门，这里面是否有通过视线的不同方向去审视生死的含义？与魏晋时期人们的生死观又有哪些契合处？而这些又是如何反过来影响到丧礼的象征意义以及丧葬建筑和器物的功能？这些问题至今还是谜团，但不也正是从书法艺术的角度出发给史学带来的思考么？

仅从书法本身来看，反书不是被机械反转的一种纯技工行为，而是书法家带有创造性的一种艺术行为，虽然，在《法书要录》上孔敬通只被列为"下之中"。可想而知，这类带着炫技性质的书写行为类似于我们今天各旅游景点上的"名字绘画"或者设计"一笔书签名"等的生计本事。当这种形式被应用在一个严肃的墓葬场合，可见它的书法性是不予考虑的，更何况我们看到上面的楷书，正是处于过渡型阶段，是相对北魏楷书来说为数不多的南碑案例。

虽然反书看上去需要一个视觉的理解缓冲，但似乎仍旧能依稀看出南朝帖学影响下的楷书风范。兰陵萧氏之善书始于刘宋时期，梁乃大盛。齐梁之际留有书名的书家有23人之多，完全可以和王氏家族相媲美。他们利用政府的力量收集法术书名帖，周围聚集了一批文雅之士，领导了当时的书法风尚的潮流。比如齐高帝萧道成，曾与王僧虔赌书，齐高帝第五子武陵昭王萧晔、十二子

江夏王萧峰，南郡王萧昭晔，尤其是梁武帝，对于王羲之在南朝的确立功不可没。梁朝天监年间周兴嗣奉敕"次韵王羲之书"，梁武帝令人摹出副本"分赐八王"，再经王府写手传写而流传到世间。陈隋之间，王羲之的七世孙智永和尚临了八百本，他写的周本《千字义》成为学习王羲之书法的津梁。

北魏后期不仅南朝书风北传，南方的字书《小学篇》也传入北方，《小学篇》归在王羲之名下，推测此书的书写体式是王羲之的书法面目。颜之推说《小学篇》有"俗行"的"别字"，恐是《急就篇》所没有的只在南方通行的俗体字。根据当时"南妍北质"的书风区别，北魏后期的汉人和鲜卑贵族或多或少从《小学篇》中也取法了南方的书法。传为皇象所书的《急就篇》自西汉起就是蒙学教材，后逐渐为《千字文》等替代，《千字文》的书写者智永已是隋人，沈曾植说他学了《急就》的章草，但也是二王后转折流便的今草面貌，重要的是这种南书风格通过识字课本的普及方式进一步在全国范围传播。就如沈曾植在《右军章草帖》上跋的："意巧势密，官帖中殆无此比，然不能无欧、褚之疑。"王羲之的书法美学，就此成为唐代书法的最高标准。

□兰亭序与后世对王羲之的想象

谈及中国书法，无人不知王羲之，然而世上没有一件王羲之的真迹。

古往今来的书法家们，人人都学王羲之，然而他们学的"王书"都是前代的临摹本、刻帖之类的复制品。

我们今天梳理出冠在王羲之名下的作品，一是用行书写自己的文章如《兰亭序》（故宫博物院藏的三个版本），二是小楷抄前人的文章如《乐毅论》《黄庭经》《东方朔画像赞》，三是行书或者草书写给别人的尺牍。比如：2018 年初在日本九州国立博物馆的"王羲之与日本书法"里展出的唐摹本《丧乱帖》（宫内厅三之丸尚藏馆藏）；2018 年末上海博物馆"丹青宝筏——董其昌书画艺术"中展出的两件唐摹本《行穰帖》（美国普林斯顿大学艺术博物馆藏）和《寒切帖》（天津博物馆藏）；辽宁省博物馆"中国古代书法展"第二期中的《唐摹万岁通天帖》大卷里的《姨母帖》和《初月帖》；以及藏在上海博物馆的《上虞帖》和藏在台北故宫博物院的《快雪时晴帖》与《远宦帖》等。

这其中又以《兰亭序》最为有名。但《兰亭》最初的名声，是在文章而非书法。作为"王与马，共天下"的第一大族，早在西晋永嘉年间，琅琊王氏就开始谋略江南了。尚清谈的"中朝名士"也就是玄学名士之一王

衍向有"风尘外物"之称，在"八王之乱"刚结束时，就委派弟弟王澄和堂弟王敦分别为荆州和青州刺史。王敦上任不久，又被当时执政的东海王司马越改任扬州刺史。这样，琅琊王氏就成了南方荆、扬二州重镇的实际霸主。继而才有王敦的堂弟、王羲之的伯父王导，劝司马睿由下邳移镇建邺，在琅琊王南渡和建立东晋的过程中起了最关键的作用。王衍在国难屡起的历史关头，却费尽心机为自己和家族设计"狡兔三窟"的妙计，说他"宅心事外"，那是因为国计民生与他无关，并非真的玄远。《晋书》本传里的多则故事印证了苏东坡说中朝士人的"心、迹不相关"。他们的人生理想既不及竹林诸贤高深、雄迈，故饮酒也流落成一种荒诞、颓废的寄托，徒具竹林之形，而无竹林之实。

周顗、卫玠等士人洒过"新亭"一抔热泪，叹完"见此茫茫，不觉百端交集"之后，很快又平静地清谈起来。西晋士人就这样一边在奢靡里俗了下去，一边又在清谈中雅了起来，倒也未失风流。他们将洛水畔的春游变成清谈活动，有石崇邀群贤共游金谷园的盛会，也有王导过江，自说与诸贤共谈道的往事，但也就那一条洛水，就连他们向往的竹林七贤之"竹林"，也多半不存在。过江之后，南方的灵山秀水大大刺激了他们清谈与自然的结合，虽然只有半壁，但也足够偏安苟活。

刘勰说"老庄告退，山水方滋"，宗炳讲"山水以

形媚道"，说的就是清谈借助山水而趋于另一种审美，中国的诗从玄言诗转向以谢灵运为代表的山水诗；中国画中的山水主题也渐渐从人物画中独立出来。清谈与艺术本就互为你我，清谈激发了艺术创作，艺术活动也反过来变成了清谈。永和九年（353），王羲之和谢安等41位名士在此地集会，把修禊变成了一件艺事。修禊是周代开始出现的一个习俗，在农历三月上旬"巳日"这天，人们相约来到水边沐浴、洗濯，借以除灾去邪。但王羲之他们却把它作为到山水中赏景、饮酒、赋诗和清谈来进行，将其本意淡化了，并在酒后一通涂鸦，成就了天下第一行书《兰亭序》。

雅集那年距东晋建国才36年，南渡之初的亡国、流离之痛消逝了，士族已耽安惧危，王羲之甚至劝阻殷浩北伐："以区区吴越经纬天下十分之九，不亡何待！"当然，这里面也有他担心殷浩不堪重任的忧虑。于是，东晋只能被刘裕这样的寒族取而代之，东晋士族只能在山水、宗教、清谈、艺术、美酒和五石散中醉过去。据现在学者研究，士族解衣盘礴是因为麻风病的普遍流行，他们服用五石散来止痛，也因而内热，王羲之后期受此疾困扰痛苦不堪，只能安乐于江东一隅，便服袒胸，散发食药，养鹅写字。

《兰亭》以书法名世，要晚至唐代。唐太宗因为喜欢王羲之的字，天下王书尽归内府。《太平广记》里记

载梁元帝的曾孙，唐贞观年间的谏议大夫萧翼，从智永的弟子辩才手中，盗取了《兰亭》并献给了太宗，李世民得到之后，令宫廷搨书人各搨数本，分赐皇太子、诸王、公主、近臣等。到了8世纪时，《兰亭》的影响已经扩全宫外，在士大大阶层传开。《隋唐嘉话》里载太宗死后，由褚遂良（596—658）提出《兰亭》殉葬于昭陵；《新五代史·温韬传》里载《兰亭》经"劫陵贼"温韬之手又复见天日；也有一说是被盗后的名物清单里没有此件，故推测可能存于唐高宗和武则天合葬的乾陵里。这让人们对借助更先进的考古手段让《兰亭》重现人间充满期待。

唐宋两朝流传的各种临摹本都是28行324个字，风格统一，可见是来源于同一个祖本。今天所见的《兰亭》墨迹名本，主要是都藏于故宫博物院的虞世南（558—638）临本、褚遂良（596—659）临本、冯承素（617—672）摹本（神龙本）。它们与其他有关的兰亭书迹共八种，分别刻在今北京中山公园的八根石柱上。用摹勒上石的方法复制《兰亭》，在《兰亭帖考》里面著录有六十多种，最著名的刻本是"定武本"，宋人特别推崇定武《兰亭》，说它是依据欧阳询（557—641）的临本刊刻。

宋以来的《兰亭》刻本一是翻刻定武本，二是传刻唐刻本，三是传刻唐人临摹墨本，这种呈几何式增长的复制速度给后世带来很大的鉴别难度。元代赵孟頫在定

武本《兰亭十三跋》中感叹："（定武本）石刻既亡，江左好事者往往家刻一石，无虑数十百本，而真赝始难别矣。"明代王世贞总结出："定武本有三，未损本，初拓也；损本，绍彭所留也；不损本，定武再刻也。缘不损本有真赝。而损本的然，故以为贵。"

清代的"兰亭热"，由阮元书论对王书体系的摧毁和包世臣对碑学体系的建立而发生。早在清初，翁方纲（1733—1818）与黄易（1744—1802）将乾嘉以来在金石学考据上的研究逐渐转移到书画上，开始了对金石鉴赏的关注，此种趣味因为需要大量不同风格的金石资料作为基础案例，故而进一步推动了对金石资料的搜集和整理。相对而言，到了阮元，他所撰的《积古斋钟鼎彝器款识》，使他能从书法的流变中，对淹没在王书后面大量魏晋南北朝的碑刻书法产生重视。更重要的是他通过三十四岁编辑《山左金石志》和四十二岁前后编辑《两浙金石志》这两部书，详查南北金石风格，由考证而入义理，写成了《南北书派论》这样一篇由金石考证书法的文章，主要说明了因唐太宗推崇并由虞世南传承的阁帖已不是王书真面目；唐初的欧阳询、褚遂良，是唐前古法传承的主要继承者，而完整的古代笔法正是保存在了北碑中。

再往后，到了包世臣，虽然继承阮元倡扬北碑，但在实践上却延续邓石如（1743—1805）的理论和方法，

继续走以新的笔墨方法和王书相结合的创作道路。阮元是越老越肯定北碑而以《兰亭》为伪，而包世臣揭示北碑笔法，却越老越学王书，特别是他写的《艺舟双楫》在揭示笔法笔势技巧的同时过于夸大技巧的作用，对他后面的学生比如吴让之（1799—1870）、赵之谦（1829—1884）、沈曾植、黄宾虹（1865—1955）等，都影响深远。在他影响的这么多人中，包括与他风格迥异的沈尹默（1883—1971）。沈氏自被陈独秀谓"君诗好而字俗，其俗在骨"之后幡然醒悟，转而向包世臣临碑帖和实践执笔法。但估计北碑不太适合他的性格，中年后还是皈依了二王。

到同光年间，康有为对《安吴论书》进一步大肆传播，越是对北碑笔法的提倡，越是催生了对《兰亭序》各种版本的收集热潮，出现极力维护和全盘否定的两类意见。浙江省博物馆藏沈曾植捐赠《兰亭序》拓本就有四十余种之多：有证版本源流的，如《明拓褚临兰亭》与《玉枕兰亭》；有勘字校笔的如《唐模赐本兰亭》；有证与定武相异的如《兰亭鼎帖覆定武本》；有题跋最多的如《渤海藏真本》，此本将一行裁为两行，所以又称"巾箱本领字从山兰亭"；还有《翻刻颍上本》；等等。

明代对《兰亭》拓本的审美就已经有了不少变化，清人王澍《竹云题跋》云："兰亭两派，一为欧阳，一为褚氏，欧阳独有《定武》，褚氏首推颍上。""《兰亭》自

北宋至今皆复位武，独至董思翁始为'思古斋'吐气，以为各本皆出其下，允为千古精鉴。"又云："自南渡来，士大夫专尚定武，竞相传刻，遂为所掩。董思翁始为发之，名遂大噪。"由此可知，在明代中前期定武《兰亭》独受宠爱，褚氏所摹被人们所忽视，至董其昌主盟书坛，颍上《兰亭》才大受世人珍重。为什么会有这样的大转变？我们在第一讲就提过董其昌的地位对艺术史书写的影响，定武《兰亭》来自欧阳询，用笔较褚遂良更厚重有力。而董氏以个人喜好而断之，将颍上本《兰亭序》视为最佳版本。

沈曾植对晋人书法经过六朝衍变，再由唐人及宋人不同的呈现的认识，是比较深刻的。用唐人书风去企及王羲之的笔意，是继承了包世臣"备魏"而"取晋"的思想，并且"唐法"和"晋法"的区别尤其体现在对《圣教序》的认识上。

《圣教序》是集字而成，集字的意思就是拿王羲之在其他作品中的字，比如像《兰亭序》里的字凑起来的。《圣教序》的内容是唐太宗为玄奘法师的译作写的序，最初由褚遂良所书，后来由一位精通王羲之书法的和尚怀仁搜集拼凑成一件带有王书风格的作品。沈曾植在自己所收的《潘贵妃本兰亭》里指出，近代诸君集《圣教》没有可比拟的，因为近代慈溪集字本，就是明代所传之赐潘贵妃正本。也就是说，到了后世，反过来用传本的

沈曾植旧藏圣教序　浙江省博物馆藏

沈曾植圣教序题跋　浙江省博物馆藏

《圣教序》里集字成了《兰亭序》，可以说是一种返祖，王羲之的书法真相也在代代相传与转摹中变得更加扑朔迷离。

在一个明末清初的《圣教序》拓本上，沈曾植这样写："《圣教》纯然唐法，于右军殆已绝缘。第唐人书存于今者，楷多行少。学人由宋行以趋晋，固不若从此求之，时代较近也。曾见东齐张氏所藏唐拓本，锋铩如新，实足与神龙《兰亭》相映证。崇语舻本，肉多锋少，无关书学矣。沈传师、段季展竟作何状，令人慨想无已。"这里有两个重点，第一，此本唐怀仁集《圣教序》是唐人集王羲之字而成，纯然唐法，与晋法无关了；第二，但若取法晋人，与其从宋人入手，还不如从唐人着手，因为唐人书楷多行少，且时代较近。所以，《圣教序》的唐拓本，是能与神龙本的《兰亭》相映证的。

另有《同州圣教序碑》，是唐人褚遂良所书《雁塔圣教序》的临本翻刻。沈曾植也有明拓本，并据此对褚书有过详细的分析，特别的是，他提到："《同州》《雁塔》，皆承学者所模。《同州》意在矜严，例以《孟法师》，则失之于峻。《雁塔》专趣超纵，例以《房玄龄》，又病其未和。此如《兰亭》之歧为定武、神龙两派。想象原碑，正当以魏栖梧《善才寺碑》求之，此如藉殷令名书以寻《庙堂》《九成》真面也。"

他用褚遂良早年的《孟法师碑》与晚年的《房玄龄

碑》，两种不同的风格来归类区分《同州》与《雁塔》，并进一步指出，就像定武与神龙两种唐摹兰亭，无论是褚遂良（神龙本清以前公认为褚摹本，清代始有认为冯承素摹）还是欧阳询，都是偏离《兰亭》的后世再现，并由此一再歧路而下。对褚遂良的想象，或许要从学他的唐人魏栖梧《善才寺碑》中来窥探，就如同从唐人殷令名的书迹中来寻找他所宗法的虞世南（《孔子庙堂碑》）与欧阳询（《九成宫醴泉铭》）的真面目。

可见，沈曾植对书法风格在传承过程中的损失、变异是很有自觉意识的，并对流派的划分与溯源有自己的见解。到了晚年，沈曾植在《菌阁琐谈》里表露他把王羲之的书法想象成"古隶章草"："右军笔法点画简严，

《百衲本兰亭》帖里沈曾植书魏体兰亭（局部）　浙江省博物馆藏

不若子敬之狼藉，盖心仪古隶章法。由此义而引申之，则欧、虞为楷法之古隶，褚、颜实楷法之八分。"在《百衲本兰亭》帖中，沈曾植写了魏碑体兰亭，或许也是应和那个时期包世臣、李文田等人因倡导北碑而将王羲之书说成魏碑体之风。

20 世纪 60 年代由于在南京地区出土了东晋时代王、谢的家族墓志，郭沫若撰文论世传王羲之《兰亭序》为伪作，在文物界和书学界都掀起了轩然大波，此时沈尹默尚在世，但已是生命的最后几年，虽未参与"兰亭论辩"但不会不有所耳闻并产生震撼之感。早近半个世纪前就驾鹤西去的沈曾植，他书论的吉光片羽间似乎早已料到。

□ 刻　帖

赵孟頫《阁帖跋》里指出："书法不丧，此帖之泽也。"就是说，《阁帖》是书家研习古代书法的范本，古人法书也得以保留并由此延绵和推陈出新。《阁帖》就是宋太宗于淳化三年壬辰岁（992）敕刻的《淳华阁帖》，人称"法帖之祖"，也是最早的丛帖。《阁帖》收三代至唐朝102书家共420帖，分为十卷。后五卷是"二王"法书，有230帖。初拓本用枣木版、"澄心堂纸"、"李廷珪墨"，刻成之初，宋太宗"赐宗室、大臣人一本，遇大臣进二府辄墨本赐焉。后乃止不赐，故世尤贵之"。此后，刻帖之风兴起，从皇室到民间，以《淳化阁帖》为中心，鉴定版本年代真伪优劣，考订刻本源流，注解文字内容，著录贴目等一系列的研究，清人称之为"帖学"。

前面讲过《兰亭序》的神龙本，是唐人用双钩廓填也称"响搨本"，这种复制出来的名迹也叫帖，至于后来将名人手迹摹刻到石版、木版上则称为"刻帖"，更是一种像雕版印书一样的大规模复制，制作拓本方法与拓碑相似。终其目的，就是复制、保存和传播。

这里我想特别提一下明代文徵明（1470—1559）父子汇刻的《停云馆帖》。

文徵明于嘉靖十六年（1537）始，至嘉靖三十八年

（1599）殁，汇刻十一卷《停云馆帖》，次年其子文嘉刻其《西苑诗》为末卷，共计十二卷。这部丛帖在《阁帖》的基础上又增刻了宋、元、明三朝名迹，以及文徵明曾寓目过的他认为可传世的作品；由他本人与二子文嘉、文彭撰集摹勒；温恕、章简甫镌刻。文氏父子精于鉴别，并擅勾摹，镌刻亦当时铁笔名手。从文徵明选择能列入他心中经典法帖的排序就能看出他的摹古趣味。

首先，《停云馆帖》开宗明义第一卷即为王羲之小楷代表作《黄庭经》，末卷第十二卷则是文徵明自己的小楷《黄庭经》，这一摹一临的首尾呼应，正是文徵明身体力行师法正统书典的有力昭示。以家族为单位去实施一项出版文化活动，文徵明就像是出一套大系的主编，对材料的选择上往往能够表达出编者的历史见解、审美眼光以及喜好趣味。《停云馆帖》所包含的书法作品从晋代经典书迹一直延续到文徵明自己的，这里既有他为了展现自己书法技巧的用心，也不排除他炫耀自己的藏品或见识，梳理书法史的脉络，并且为了树立吴门一派正统并力图传世的终极目的。

文徵明在《停云馆帖》中还收录了他自己题写的五跋:《万岁通天进帖跋》《仿嵇康绝交书跋》《祭侄稿跋》《神仙起居注跋》《王宾叙字跋》。在刻原帖的时候加入撰集人或编者的题跋，这是明代私帖兴起后的一个学术性特征。这些题跋或对原迹的来源、收藏传承等作详细

叙述；或对用笔、风格做出评价和鉴赏。跋语中的考证和品评，是编者的鉴赏趣味最直观的表现。

其次，在元名人书卷第八，赵孟𫖯及赵麟的书作占据专门一卷，充分表达了文氏父子对赵氏一门的敬意。如学者郭伟其分析得那样，后人习惯将两家作对比，甚至认为文氏一门还兴盛过之，文氏家族成员也乐于引导后人作如是联想。赵孟𫖯不仅是文徵明心目中典范，亦随着刊刻单独成册而成为文氏子孙继承家学的标杆。

刻于嘉靖二十六年（1547）的"国朝名人书卷十一"，只收录了祝允明（1461—1527）一人的四件作品，祝允明行书《古诗十九首》与之后续写的《榜枻歌》和《秋风辞》（顾璘、陈淳、王宠跋，许初、王守观款）为文氏家藏精品。文徵明和祝允明都是师法赵孟𫖯习书的路子从上追晋唐开始。在当朝书家部分故意只选择文祝二人的书迹及其所附题跋摹勒上石刻帖，还分别单独成卷，可见文徵明不仅有保存当朝人法书与文献双重价值的意图，更有意将他们二人的书法列入经典法书的排列之序，以期传世。

浙江省博物馆藏有文徵明四十五岁与祝允明合作的《四体千字文》，文书篆隶部分，祝书楷草部分。元明以降，学习篆书、隶书并将之运用于实际生活已经成为一种文人趣味，虽然，它们大多与秦汉篆隶法貌合神离。故宫博物院的肖燕翼先生曾经写过《陆士仁伪作文徵明

（传）明　文徵明、祝允明　四体千字文（局部）　浙江省博物馆藏

书法的鉴考》一文，详细阐释论证了文徵明名下《千字
文》的浙博卷与朵云轩卷，甚至天津市博物馆卷，皆属
陆士仁，即文徵明的弟子陆师道的儿子的伪作。我们感
受一下这扑面而来的书卷气，雅致清秀，工整有余而气
力单薄，细看这些字仅仅取了篆隶的结体，笔法还只是
行楷帖学的路数。这是文徵明作为文人身份无法摆脱的
一种内在风格，亦是他自己的面貌。雅而不古，也是有
明一代书家们的总体特征。这里有多遭后世诟病的馆阁
书风不良影响的原因，也有帖学大盛致使过分迷信与真

迹相去甚远的帖本之故。若我们今天看到的这些款文徵明的卷子真为后人所伪作，这正好反过来说明了两个问题，一是文徵明成为 16 世纪吴门后学在风格上的标尺。二是他们成功地将文徵明从风格上进行了文献保存，使后人得以一窥时代之风。将四种书风集中展示，通过合写在同一种经典文书中，并经过反复抄写来传播流世，其意图与智永可谓一脉相承。

　　传播的路径中，既会损失掉一些信息，比如南方的"枣梨文字"，即刻帖易裂损，也会随着历史变迁而带上

特有的时代烙印，比如摹刻手的习惯性用笔。摹、临和仿，大致代表三个学习层次。前面提到的《兰亭序》墨迹本，除了冯承素摹本，另外两个虞世南本和褚遂良本就是临写的。临与摹的区别在于，摹带有拓的意味，是复制，所以神龙本一直被看成是保留了最忠于原作的王羲之笔法，而临是带有书写者个人风格的使笔习惯，虽然他们企图接近原作，但并不是一模一样的复制，它甚至区别于技术性复制的工匠性而带有艺术性。所以才会有沈曾植从虞书和褚书的唐人笔法追溯晋人这一观点。帖学到后期被指摘远离真迹，亦是一遍遍摹勒与翻刻的结果导致。仿，则是带有摹古意味的创新。至明中叶，糅合古意和新意的仿，已经发展成熟。加之每个时代审美情趣的不同带动笔墨趣味的改变，文人书画家渐趋职业化及吴门地区的商品经济给社会和人的思想意识的影响，都使得艺术作品在情感表达和形式表现上发生很大的变化，这在吴门后代徒孙们的作品上表现尤甚。所以明代对古人的模仿不过是假借古人之盛名以表现自己的成就罢了。

文氏一族在画风上的摹古追求亦然，文徵明将他推崇的画风，用高水平的复制与模仿，特别是融入文徵明自己的风格来表现之后，也在不经意间传播了"文家山水"。以致上一讲提到过的《顾氏画谱》，就是万历年间进一步概括出来文徵明的风格，用木刻印刷的方式更加

广泛地复制传播。文徵明的诗作、书法与绘画，三者巧妙地结合在一起，有时以一种更加独特的个人面貌出现，并不断通过复制，为后人所铭记。文徵明通过各种方式包括书法、绘画、诗文，来表达、宣扬他的观点，除却个人的艺术经验总结，更有他对于吴中文艺风尚的一种控制之心。

在本讲快要结束的时候，我又想起20世纪的那场《兰亭序》真伪之辩，涉及二王的真面貌、东晋的书风和隶书笔意等等。咸丰年间的举人赵之谦说："摹勒之事，成于迎合，遂令数百年书家尊为鼻祖者，先失却本来面目，而后人千万眼孔，竟受此一片尘沙所眯。"

比他小二十岁的沈曾植，一辈子都在拨尘抹沙，寻找真相。他根据唐代张怀瓘在《六体书论》中对钟繇、王羲之、王献之三人的书风比较，在《菌阁琐谈》中进一步分析："则钟最瘦，大王得肥瘦之中。小王最直，大王得曲直之中，钟最曲。锋芒生于瘦曲，妍华因于肥直。"二王是向钟繇取法的，但他俩临钟书，已经带入了晋人的风气。在文字使用趋向简便自然的要求下，隶书中束缚体势的点画使转相应产生变化，促使隶书向楷书转变，章草向今草过渡。波点的笔画修饰既是书体特征，但也是可以灵活运用的元素。进而，沈氏在文中又提到了蔡邕（133—192）写《隶势》中所讲的"修短相副，异体同势""靡有常理"，可见这种书体变化之间并没有

严格的划分。在另一篇《论行楷隶篆通变》中他就讲到习古的要点："楷之生动，多取于行。篆之生动，多取于隶。隶者，篆之行也。篆参隶势而姿生，隶参楷势而姿生，此通乎今以为变也。篆参籀势而质古，隶参篆势而质古，此通乎古以为变也。"所以，"变"才是他追求的。"异体同势""古今杂形"也就成为沈曾植个人的一个重要书观，并诉诸实践，在清季碑学运动中独树一帜。

在《明拓急就章跋》里，他说："细玩此书，笔势全注波发"，所以势是通过波发来表现的，同时他更进一步发现，"而波发纯是八分笔势，但是唐人八分，非汉人八分耳。"他意识到西汉时期的章草《急就章》里面蚕头雁尾的挑笔波势，经唐人转手再现已是唐代的波发用笔，表现出来的势就自然不同于汉人的了，由此，他得出这样的结论："然据此可知必为唐人所摹，非宋后所能仿佛也。"

这就是从书法风格上直接涉及版本断代了。

第六讲
变 革

　　第二学期的最后一堂课结束后，一位学文物修复的男生，看起来很理工科的样子，走上讲台向我提了一个问题："老师，您能否解释一下，关于现代性造成的每个人强烈的个人意识，碎片化与片面化的生活方式，对现代国内人们的审美或者流行会造成什么样的影响，对于当今艺术（创作）又有什么启示？"在乱哄哄的教室和短暂的课间，我一时难以用三言两语说清楚这个问题，于是我答应他回去整理成文，日后给予尽量满意的答复。

　　这个问题非常有代表性，体现了现在的年轻人对于当代社会现象的很多困惑，当然这里面很多并不仅仅是

艺术的问题，但他们最能直接感受到的，就是理解上原本就有隔阂的艺术，以从未有过的突变速度在当今社会呈现出最多样的表现形式。这里面良莠不齐的乱象让他们感到不解和无措，更看不清未来的方向。于是，我决定把这个问题作为这本书最后一讲的引子开头。

我们首先来看一下什么是"现代性"？我当然明白这位同学的现代性的意思就是指当下社会，但这个词语是个舶来词，西方所谓的现代人，全都是启蒙运动和法国大革命的后代。对新古典主义来说，马奈是现代的；对马奈来说，马蒂斯是现代的。总体而言，从早期神学信仰经哲学思辨，到 19 至 20 世纪，整个世界在西方带领下，过渡到科学信息的现代社会。然而，现代性对中国产生的冲击，是否就让中国成为一个现代国家呢？只有搞清楚这个前提，我们才能在这个基础上讨论我们看到的这些所谓的艺术作品是否具有现代性，以及我们的艺术创作是否真的能反映和代表这个时代。

□ "代表民族精神的新艺术"

进入 20 世纪，在旧帝国的瓦解与民族命运该何去何从之际，"全盘西化"抑或"保存国粹"，是"五四"以来知识分子一直挣扎与思索的历史困境。东西之别与新旧之争同样体现在美术界。在美术教育上最大的改革就是在蔡元培（1868—1940）先生的美育理念下，林风眠（1900—1991）直探西方文明的源流，企盼希腊文明的启迪。这里有个很有意思的现象，作为东西方最著名的两次思想文化运动，西方的文艺复兴是为了恢复古希腊罗马时代的人文精神，而中国的五四运动则是全面反帝反封建，与传统文化决裂。林风眠此时的选择不可谓不是另辟蹊径，他在杭州选址成立国立艺术院，除了从绘画里分出国画和西洋画之外，将一直被视为工匠之流的雕刻、建筑和工艺图案也一并列入教学课程。蔡元培认为："国画过度平面和线条化的结果，几乎丧失了所有写形技巧，补救之道必需辅以精准的造型能力，而雕刻和建筑将有助于创作者描摹体积。"

写实与体积真的是我们所需要的吗？

林风眠在进行绘画和雕刻分析时，意识到文化交流的长久性与发展性，不能只建立在无机技术的套用上，而是要具备有机土壤的养成，他认为"表现物象体量的真实观念在中国式微，有两个原因：一是环境和思想的

关系，一是绘画上的原料的因素，所以中国绘画从雕刻技法所习得的也仅是曲线的表达，加上光影、色彩的变化而已"。所以林风眠选择并倡导实践的是一种主要从意境上"调和东西"的创新理想和改造方案。

"调和东西"实质是改革中国画，然而具体操作起来怎么改，其实林风眠自己也并不清楚，只是在学校制定的《艺术教育大纲》里，进一步阐述了中西画并系的必要性："我们假如要把颓废的国画适应社会意识的需要而另辟新途径，则研究国画者不宜忽视西画的贡献。同时，我们假如又要把油画脱离西洋的陈式而成为足以代表民族精神的新艺术，那么研究西画者不宜忽视国画的贡献。"这里需要注意的是，改革出来的中国画，是为了"适应社会意识的需要"，这一目的已然偏离了艺术无功利的本质。然后西画也面临被改革，有"成为足以代表民族精神的新艺术"的潜在要求。因此，才会有后来回顾这段历史时产生的评价："兼具中西两套本领的当年学生经过数十年的锻炼和探索后，一批批人才脱颖而出，他们尤其在中国画现代化、油画民族化方面作出了可贵的贡献。"从国画转型到现代与油画转型到民族，无论是放在世界美术史上，还是放在中国本土语境里，都是一个值得重新商榷的命题。

19世纪末的欧洲，现代主义艺术兴起之后，绘画的表现性、抒情性、主观性、抽象性与东方艺术趣味似

乎不谋而合。当时就有一股认识潮流，以为西方画家因为认识到绘画已经成为自然或者技法的傀儡，所以只好向东方求得新的再生元素，也就是以主观情感做"自我的表现"。这种一厢情愿来自感性思维的我们习惯于从外在表象来判断事物的内在本质，才会把西方现代文化现象总说成古已有之，比如什么道教的阴阳观念及其太极图就是计算机二进制的源头。特别是丰子恺，他认为后期印象派以降的西方美术流派，不止在思想上，甚至连技法都表现出中国画的痕迹，"故线条一物，为中国画特有的表现手段。现今却在西洋的后期印象主义的绘画上逞其雄辩了"。然而，马蒂斯和毕加索用了线条就代表中国画胜利了吗？他们用线条找到了法国绘画的现代化出路了吗？他们调和中西形成了西班牙特色的现代艺术了吗？如今只要反向思索一下这类问题就会哑然失笑，对其探讨本身也与艺术的发展相违背而显得毫无意义。岭梅的《什么是东洋画西洋画——再答方人定》与方人定的《驳"什么是东洋画西洋画"》是一番对概念的辩论，胡根天以一篇《现代的西洋画果真东洋画化了吗？》以另一种反面的声音来说明印象派受的东方影响来自日本而不是中国。其实我们学习西方艺术又何尝不是通过日本的二传手呢？如今再回望这场没有对手而只存在于我们一方的笔墨大战，就能慢慢体会到当时人们在美术思潮大跃进下的心境，更多的来自美术运动之外，

是西方国家势力入侵和文化殖民背景下的民族文化生存权的搏斗。可是，艺术哪有什么胜利？！

陈寅恪先生说中国人"惟重实用，不究虚理"，是以"此后中国之实业发达，生计优裕，财源浚辟，则中国人经营商业之长技，可得其用；而中国人，当可为世界之富商。然若冀中国人以学问、美术等造诣胜人，则决难必也"。这预言似乎已经得到了证实。审时度势的实用主义是我们传统的根基，五四运动被定义为一场"推翻旧文化而传播新文化"的文化运动，但是尽管"五四"以来的知识分子运用了无数新的、外来的观念，他们所重建的文化秩序，也还是没有突破传统的格局，它所悬的两个主要目标——民主与科学——仍是进行时。一个世俗社会和人情社会，是极难滋生出民主和现代的土壤。余英时认为科学、民主虽已"正式入籍中国"，却未"安家立业"："科学"在中国主要表现为"科技"，是"艺"而非"道"；为真理而真理的科学精神尚未充分建立。"民主"的地位则是"尊"而不"亲"，甚至还时时有取消国籍，遣返西方的呼声。所以在这样的环境下，我们就能理解"寻找出路"的那一代知识分子，即便忧心于中国艺术界，然其核心问题，对于艺术的见解，却都只停留在如何分辨中国的与西洋的差异上，而对于艺术到底是什么，少有论及。

他们总觉得中西两者可以融合，似乎也只有融合才

能有出路。觉得如果采纳西方精准的造型以及色彩技法，在题材方面则试着表现社会及时代现状，中国画就能渐渐走出文人式的山水画境，试着贴近民众生活，以现世思想为基础就能创造出新的国画。20世纪40年代到60年代，当年杭州的国立艺术院就闯出了一条为本民族量身定制的中国现代笔墨表达之路——浙派。

为什么历史的重任落在了浙派人物画的肩上？我们知道古埃及时期的绘画，其布局、疏密从来不靠透视法；到了古希腊，简单的透视法已经出现；但到了中世纪，图像主张崇拜功能，透视法被废止；到了文艺复兴再度把透视法拿出来，肯定感官与现世，成为虚拟真实的绘画法则。文艺复兴走上一条"科学"道路的前提，如贡布里希所说，是有着修辞学的传统，拟人化的传统，才能引导西方艺术走上错觉主义的道路。这在第四讲的图像叙事风格中已经论及，这个拟人化来自18世纪以前西方的再现性艺术，是一个被古典主义、新柏拉图主义等文化观念所制约的充满类比和隐喻意识的象征体系，这个体系的核心就是人的形象。

1961年，潘天寿（1897—1971）提出"中国画系人物、山水、花鸟分科"的意见。新设的人物画专业，特别强调了写生，此观念反映的就是西方艺术对世界的认识和把握方式，浙派人物画的教学中把写生当作深化造型认识的重要手段，他们成群结队地出去写生，表现工

李震坚　春临新安江　浙江省博物馆藏

农业生产的新面貌，大量的建设题材构成了这个时期传统绘画被改造的主体；然后在现代表达上，抽离出了线条这一来自传统又自带抽象性和主观再造性的元素，并且加入了现代结构；至于笔墨，原本被腐朽化的内涵经改造后服务于形体，也因此焕然出新。

从绘画史来回顾，浙派人物画是中国现代人物画的巅峰，此巅峰突破晚清人物画萎靡的现状，而这之后技术多样却面貌雷同、缺乏第一代第二代浙派先锋者们扎

实的造型能力的后继者们却一路下滑。在实用主义的惯性下，浙派人物画就是时代呼唤下的中国式现代水墨，并因此在艺术史书写中指向了虚妄。

在近代美术史中，我们经历了一次非常重要的观念转折，就是将艺术视为抽象的时代精神、民族精神的外在表征，也就是明清以降，艺术的社会功能出现了彻底的转变。和传统艺术史相比，这显然是一个由观念来引导艺术、修正艺术的特殊时代。此时，西方19世纪后期的各种"主义"就是拿来武装观念的现成武器。

□ "主 义"

文艺复兴这远的不讲，就第四讲提到过的毕加索与布拉克，以他们为核心代表的立体派，就是见证了西方绘画和科学高度结合的结果。人本主义世界观和理性主义思维方式是古希腊人建立的西方文化的传统基因；在文艺复兴时期的艺术家这里则体现为对透视学、人体解剖学等学科的运用；到了爱因斯坦的相对论，区别于牛顿的古典物理学，动摇了我们关于固定的空间与连续的时间的全部观念，现代美术中的抽象艺术，就是与代表工业文明时代借助现代科技探索宇宙奥秘应运而生的新的艺术表现形式。

我们需要注意的是，西方 19 世纪后期的美术发展是有着层层递进的逻辑关系的。就抽象美术而言，一方面按照塞尚所言"依照圆柱体、圆球体、圆锥体"来把自然的形抽象表现成为几何图案；一方面又受到弗洛伊德与荣格心理学研究的刺激，深入广泛地挖掘内心幻象，他们不仅寻求风格上的创新，并且在潜意识的心灵中寻求人们想象力的根基。20 世纪的二次世界大战改变了整个世界，不仅动摇了西方人道主义信念，也加速了各类先锋团体的争相出现，又如出现在意大利的未来派，他们认为意大利被过去的光荣所拖累了，应该让它步入未来，要让欧洲文化进入他们心目中的现代技术的光辉新

世界里去。甚至用"力的本体"来赞美暴力，赞颂机器，把同时发生的各种现象，如声、光、运动等都放在同一幅可见的绘画里。摆脱已确立的程序与和谐的模式的束缚，打破自身结构，包括像斯特拉文斯基刺耳无调性不和谐的音乐、建筑师圣埃利亚把电梯露在大楼外面的新城市规划等等，他们寻找新的结构。最著名的莫过于杜尚的小便池，直接质疑了艺术本身，他的《下楼梯的裸女》在形象的处理是立体主义的，运动的感受是未来派的。在一个很短的时间里，我们又已经从一个最终弃绝形体而主张感情的流派即表现主义那里，来到了弃绝明确的感情而追求神秘状态的流派至上主义这里。

这边，艺术理论的发展将艺术史纳入了源自人类学、社会研究、语言学、心理学以及文化哲学的某些分支的方式方法，圈内学者更是动辄"符号学""结构主义""后结构主义""解构"和"接受理论"，这对于圈外的读者来说，通过语言阐释图像的做法已经完全失控。那边，艺术家"拯救"艺术的灵感也不再是来自对艺术史的反思，而是来自个人的信仰和价值标准，来自社会的现实需求。

作为一种结果来看，这一百年的美术史是种种实验风格与哲学的令人困惑的承继、交替过程，是一连串的"主义"走马观花似的轮番过场。陈独秀与胡适二人的分歧点在于：主义到底是一种学说还是一种信仰？在陈

1912年　杜尚　下楼梯的裸女　美国费城艺术博物馆藏

独秀这里，主义被认同为信仰，只有德先生和赛先生可以救中国。所以当以文人画为核心的传统艺术价值体系崩塌，西方的种种学说被认同为信仰和价值的源泉之后，艺术家就陷入迷茫和混乱，种种社会观念或艺术的现实功能被临时充作价值判断的标准。

这与"五四"以后我们内部的纷争不止于自由主义思想和左派激进主义思想的分化，何其相似。胡适一语道出"多研究问题，少谈些主义"，这其中预示的新文化结局，不仅包括了艺术界的何去何从，亦暗含了民族忧患之时多元化的可能性，也就是与该走什么道路的问题本质上是一样的。同时，这又是一个属于我们的时代，这些艺术家和艺术品比以往任何一个时代都离我们更近，而我们今天的一切创造都无从摆脱这些流派和运动增殖扩散的影响。

□启　示

　　中国"85 新潮"以来的新艺术，用两三年的时间把人家一百年的历程全部重演了一遍，无怪乎栗宪庭会说中国当代艺术不过是国际艺术大餐上的一碟春卷，可有可无，人家不太把你当回事。正是在艺评家一年又一年地思考"能否利用自己的文化资源让传统实现当代转换，能否立足于自己的文化土壤，创造属于我们自己的现当代艺术？"这类问题时，毛笔和墨水变成了拯救中国艺术的最后一根稻草，什么"中国实验水墨""水墨画的文化身份""国画现代化""中国当代艺术"等都出现了。当国家要跻身现代化和先进的行列的时候，所有背后的命题都自动带有了现代性。然而，"现代性问题"在西方 20 世纪 70 年代讨论的时候主要是检讨西方现代社会里的负面性问题，这些问题来自它还"没有完成"。这种对现代性持批评的态度，到了中国后却变成了对现代性的肯定。

　　写实艺术和抽象艺术都是理性主义的产物。然而对于中国画家来说，既缺少这样的文化土壤，也缺少科学的训练，实则外来的科学技术极难在中国文化肌体中存活，对现代自然科学方面的学习借鉴与利用，往往知其然而不知其所以然。就算有形体解构的作品，其根源可能是中国传统图案画的变形，或者是书法线条的新试验，

包括现在很多画家用泼彩泼墨的方法制造随机和偶然的图画，并附会成或云或雾，用肌理来模仿山石等自然界的表象，这些都不是抽象艺术。纯粹几何的抽象构成，对民初的中国而言似乎走得太远了。

我们同时需要考虑到的是，就算在西方，科学至上的观念，到了19世纪末随着照相技术的产生也已经显现出了它的弊端，因为如果绘画只是对逼真再现的追求，那么写实主义在此时已经受到了挑战并从此陷入困境。然而这个时候，中国的美术教育者们正在积极回应"五四"以来美术革命的现实状态，在重塑和自塑中国美术的形象时，最初只能发现问题出在写实与写意之间，觉得中国画里少了科学精神，缺乏客观观看和描摹自然的能力，所以理所当然地引进西方写实技法——一个已经被西方艺术家极力摆脱的东西。

我们的绘画实践者们对此并不是毫无感知，他们既钦羡20世纪西方现代艺术，又在调和中西的过程中着实有违和感，进而对写实主义爱恨交加。胡兰成对此有过很精辟的概述，他认为中国缺少西方写实主义的时代遗产及资本主义的资源："此前全盛时期的写实主义是在资本主义旺壮生命力的氛围中完成的，所以能坚定而轻快。现在这同一旺壮的生命力已经消失，艺术便缺乏一种东西可以负荷这种庞大、复杂而精密的写实主义重量，于是觉得写实主义成为一种苦恼。但这也很明白，挽救是

在创造新的生命力，不是在于否定写实主义。"我们没有西方这样的写实传统就想一步跨越到艺术发展自身规律的后半段，为了形式而形式所创造出来的作品无异于海市蜃楼，在那一代艺术工作者的努力中，我们不再看到对艺术本身的探索，而只看到他们对"时代意义"与"现代特征"的渴望。更甚者，现代艺术家的创作也只能通过凭附"时代精神""民族精神""时代性""民族性"等流行词语而得到肯定和满足。

我们重新思考新文化运动的遗产，会想起胡适的总结："不外第一白话文，第二白话文，第三白话文，翻来覆去的说。"然而已获全胜的白话文却胜而不显。蔡元培先生当年力推的写实与体积，尽管水土不服且伴有不良反应，已然成为公认的历史记忆中美术改革的对症处方，却忽略了从艺术工作者到普罗大众，真正在这一个世纪以来，改变的是观看世界的方式。就看一下塞尚吧，这位现代绘画之父，西方美术史在他这里的大变革，不在于找到了新的绘画技法，而是新的观看方式。文艺复兴以降全景观的、小宇宙式的画面到了印象派，尤其是他这里终止了，局部的、破碎的、几何重组的、无意识的视点从他开始。但如前所述，西方美术史一路下来，从古典到现代终究还是一以贯之，这一脉相通的地方到底是什么？瓦萨里称为"designo"，就是画家对画面的设计，对绘画本体的探讨，是古典艺术的精髓。也就是

说，从湿壁画时代开始，因绘画条件所限，在作画步骤上画师们就需要格外注意事先构思，对了然于胸的构图分布以及造型图形的设计与制作，要有很强的统合能力。这种能力延续到古典时期的写实再到印象派的笔触，无一不是在一块画布上将对象记录的同时动用直觉抑或美学理论将其制作成一件完整的能称上艺术性的作品。

写到这里，应该可以比较清晰地解释那位男生的问题了，现代性对我们的影响，体现在艺术上最直接的就是观看方式和思维模式。那些所谓"代表民族精神的新艺术"并不与现代性挂钩，这从一百年前图像的社会功能发生改变时就已经开始了，更何况随着社会的发展和科技的进步，图像已然进入了传媒，变成了引导消费，甚至是引导观念和时尚的重要工具。我们如今的生活，是受到这些流行价值观影响的，它们不仅塑造我们的行为，更约束我们的选择。我们之所以会感觉冲突和迷茫，是因为先验的知识形式并不会因时代变动而消失，传统图像的影响依然在持续，但后天的现实环境又对我们提出了新的要求。标志着一个新型的、与传统"纯艺术"创作无关的图像体系的诞生，虽然此类商业图像也在寻找各种艺术化的方式，但它的目标还是迎合消费者的心理，所以我们看到的很多东西并不能称之为艺术。艺术正面临着来自它们的威胁，这些无孔不入、可供成批复制的商业产品，以及由种种商业动机所引导的流行。对

大众而言，技术、时尚，甚至是政治权威等外在因素就逐渐成了左右他们艺术趣味和艺术价值观的重要因素。他们想要看懂贩卖西方现代艺术过来的本土作品则需要更多的西方艺术史理论知识作为支撑。而艺术家的行为，问题中所称受到的启示，如果是秉承一切为现实服务的功利主义文化价值观，或更甚者带着一种以为自己是国家命运、人类前途或者文化发展方向的代言人的情绪，那就走向与艺术探索完全背道而驰的境地。身处其中，无论画者还是观画者，都面临着巨大的考验。

此时，就更需要明白艺术是什么，这会让你置身其中但不随波逐流。

2020 年 1 月我去美国大都会艺术博物馆时，新展"近观中国书画"的展厅因布展而临时关闭，无缘见到董源《溪岸图》和心心念念的传李公麟《豳风七月图》。回国后不久就因"新冠疫情"居家隔离，我的初中同学王团团夫妇在我之后去那边度假，也因此不得不滞留在纽约一段时间，在没有跟我充分交流的情况下，他俩去大都会，误打误撞地看到了这个展览。事后王团团跟我说她拍了好多照片，在这个展厅待了一天，我感到大为惊讶，她自称是给阿里巴巴打工的艺术"麻瓜"，但无论如何，她的观看视角都对我相当重要。

她说她看黄庭坚的《草书廉颇蔺相如传》看了最久也最喜欢，马远的两张团扇也拍了很多局部，李公麟的

《孝经图》和我想看的《豳风七月图》她都没有太留意，倒是《赵氏三世人马图》仔仔细细看了，另外还拍了王振鹏和吴镇等一些元画。她拍的是她认为好的，我就问她好的标准是什么？她回答："是比较中式的审美。年纪大了，会觉得平和、安详、内敛、宽厚的东西更好。更喜欢可以长时间与之相对的东西。比如毕加索，我就没有办法长时间与它相处。莫奈，可以对面摆一天。"在为什么偏爱宋画上她说："一半是冲着年代久远，一半是觉得构图和视角比较舒服，笔锋也比较清瘦遒劲，相对后面那两幅元画就不行。"随后，她又用了一连串的形容词："我觉得中国人的审美最后还是偏向于平衡、中正、完满、和谐的。我是从我自己身上体会。对称、连续、圆润、方正、饱满、留白，总之要阴阳平衡。强烈、破碎、冲撞、激烈，可能年纪小的时候会被吸引，现在就不会很'感冒'了。"

我想起陈丹青在《局部》第二季里讲毕加索没有画了90遍的《科特鲁特·斯坦因肖像》，就不会有《亚维农少女》的突变，但他在反复摸索的90遍里并不确认自己是否做得对，艺术家的真取决于直觉和本能，无可言说也很难求证，就如马奈在画《草地上的午餐》的时候无法判断到底自己对不对，所以备受折磨。就像王团团想的那样，绝大部分老百姓未必喜欢毕加索的《亚维农少女》，也不明白斯坦因这幅肖像。艺术家津津乐道的

1906年　毕加索　科特鲁特·斯坦因肖像　　1907年　毕加索　亚维农少女
美国大都会艺术博物馆藏　　　　　　　　　美国现代艺术博物馆藏

那些艺术史上石破天惊的风格创新，在他们眼里就是看不懂，或者本能上的视觉排斥，因为他们也是在用直觉和本能判断选择。然而神奇的是，他们的直觉偏好大概率是与艺术的高低同频的，比如天然亲近宋画而非元画，哪怕不懂也不影响她的这个判断。所以事实上，就算每个人的观看体验各不相同也无法完全共通，但是，决定视觉交流的参数在漫长的岁月中是非常稳定的，在语言文字的帮助下，更多人可以更好地交流视觉体验。所以我并不太赞成艺术与大众之间永远存在鸿沟这样的说法，虽然对现代艺术来说，它的初衷未必想到大众。

　　我举我同学的例子，只是想说明艺术有真伪有高下，然而作为艺术表征的风格，却是没有高下之分的，只有观者的好恶之别。我们不能说塞尚的风格一定比乔托更高，同样的不能说赵孟𫖯的风格一定比马远更低，风格

之间的区别会非常容易识别，但不必非要分个高下。你完全可以表达我喜欢这张画不喜欢那张画，这里面没有对错，更何况这种好恶是会随着知识与时间的积累而变化。艺术的发展不能依照进化论的方法，塞尚和高更的追求并不前卫，而是出于非常传统的意图，就是回到"文艺复兴"之前；我们的敦煌壁画不仅表现出与中原文化完全不同的形式，在其延绵千年的内在过程中，最生动饱满、天真的还是偏早期的北魏时段；毕加索最广为人知的一句名言就是："我花了四年时间画得像拉斐尔一样，但用一生的时间，才能像孩子一样画画。"

□回到过去

文字产生于文明时期，而艺术则与人类俱生。

我们总是想要为人类最早的艺术家的创作赋予更多意义，比如追求画画的纯粹快乐，为了狩猎和巫术，为了繁衍祈福等，就像我们总是想要了解儿童绘画的动机。我对儿童艺术与人类早期艺术之间的关联一直充满好奇和困惑。小儿李渡五岁的时候在我的笔记本上画了一只恐龙，六岁的时候对着院子里的盆景画了一张写生，又对着画册临摹了一张赵孟頫。我就发现，在短短的一年时间里，他已经从画头脑中的图形发育到画观察到的图形。不要小看观察这个意识，这是人类眼手脑的结合协调从而进行视觉化象征表达的一个具有进化意义的跨越，这仿佛就像古埃及艺术对人体的呈现不是源于直接的观察——不是写实——而是源于心理意象，到了古希腊，艺术家就不再依赖于画好的网格和固定的心理意象，而是直接观察要表现的对象。他们与儿童的内在联系似乎表现了某种人类艺术发展的共同规律。

还记得我在第四讲提到过的古埃及和亚述的叙事技巧吗？古代艺术家如何通过画面而不是文字再现故事，埃及和亚述的视觉化叙事里表现的是发生过了什么，而不是如何发生，这与儿童的图绘叙事正好暗合。李渡同样是在五岁的时候，画了一组故事，用了只有孩子才会

使用的简单人形，并且居然已经有了分镜头的视觉叙述，
这不就是脚本雏形意识显现吗？他的重点都不是在画面
本身，也就是说他不会去考虑像不像，构图好不好看，
画面完整不完整之类的技术层面的问题，而仅仅是通过

李渡 恐龙 （5岁）

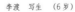

李渡 写生 （6岁）

李渡 临摹 （6岁）

李渡　组画　（5岁）

画这个行为来单纯表达他想叙述的一个个故事，就算不是分格的独幅画作，他也是忽略形象而更侧重其指示性。所以我要花更多时间听他讲画。抽象思维还是跑在了形象思维之前。

埃及卢克索帝王谷法老拉美西斯六世的陵墓中，布满天花板和墙壁四周的上万个装饰人形图案，这些人形虽然达不到希腊人写实的艺术表现，但却能达到一致性与可控性的美感。亚述纳西尔帕二世的猎狮浮雕，上面无论人还是狮子都没有透视与解剖等科学的技术手段，但却能让人除了一眼辨认出正在发生什么之外，更体会到形象的生动与布局的合理。如同我拿着李渡这些未经刻意经营的稚嫩画作，却意外发现里面的构图和造型竟然如此和谐有趣。也就是说无论心理意象还是观察写实，其中都有可供提炼的艺术性。美的创造力和感知力，这些与人类的发育高低乃至历史进程的前后都没有关系，它是恒定的。

但是，人们在旧石器晚期的欧洲洞穴里就已经发现了人类描绘的各种动物，这些动物形象又绝对不是李渡笔下的样子，不管是五岁还是六岁。在人类要和凶猛的野兽争抢岩洞的远古时代，他们自然不会为了艺术而艺术，但他们遗留下来的在今天却被称为视觉艺术，我们今天看很多鸟类筑巢都会感叹其中的艺术性，然而事实上呢？这只不过是繁殖本能的驱动而已。

儿童生理阶段眼手不协调造成的不精确所形成的偶然性效果，让很多人惊叹儿童与艺术大师作品面貌相仿，大师们成名后的加持则更加深了儿童涂鸦神话的建立。然而我们必须要知道，如前所述，西方 19 世纪后期的美术发展，不仅有着写实主义的时代遗产与科学的土壤，更是有着层层递进的逻辑关系，怎么可能随意附会成简单涂鸦？

所以，幼童的图示表达并不能与人类早期的岩绘进行类比，更不能附会成晚期的抽象艺术。它就是珍贵无比的一个时间段，让马蒂斯毕加索们心慕手追。

李渡五岁的有天晚上，递过来一张他新画的作品，我眼前一亮立马就把它收起来了，唯恐被他再拿去签名给破坏了，毕竟他也跟鸟一样，这种本能的涂鸦跟艺术不沾边呀，只是在我眼里看出了奇迹。

李渡　无题　（5岁）

　　写到这里，本书涉及艺术史相关问题的六讲内容已经基本讲完了，但关于艺术，似乎远远没有讲完，并且也不可能讲完。讨论艺术史是在一个名义下结合了两种大相径庭的思维活动，一种是审美，相当主观而且难以捉摸；另一种是历史，客观而具体。如果一个艺术史家总把目光凝聚在艺术品之外的细节上，那么如我在前几讲里多次提到的，艺术在他眼里只会被视为其他学科研究的补充和表征；但相反的，以作品为核心的研究也困难重重，前面也同样提到，在描述画面或者讨论艺术作品的风格、形式等问题时，文字有其力所不逮之处。特别是当我的文博同仁因无法理解艺术而本能排斥进入书画展厅，或者将作品简单归为只是艺术家个人情感表达的时候；当我的大学同学因习惯了从毛笔到图像的简单链接而不再对经典作品保持持续钻研的兴趣，或者向我索取某些历史图片资料却对图像学本身的认识一无所知的时候，我就充满了被错位的无力感。

　　公众眼中的美术史，也许就是参观展览的人越来越多，参加公共讲座的人挤满报告厅，商店里精美的图录一抢而空，这无可厚非，毕竟一件作品的著名程度，取决于被巡展的、被谈论的、被印刷的次数。只是对专业研究人员而言，这远远不够，从整本书的数次结构调整中，我慢慢清晰起来，通过调整观看方式得出不同见解的过程构成了美术史。

如果说要想真正亲近艺术，非得有什么法宝和秘诀，我就来两点总结吧，首先就是动用你的直觉，单纯欣赏也好，做历史研究也好，都先请凝视作品，直接去感受。人越趋成年就越会对知觉产生怀疑，觉得随时会被虚假的表象迷惑，总感觉表象之后有深刻的东西被掩盖了或者被漏掉了，害怕自己变成了肤浅的人，似乎只有抓住了逻辑才抓到了规律性的东西，于是在越来越抽象的数据和符号背后认识世界，也因此失去了感知世界的能力。其次就是尽可能地去准确定义作品的功能，因为功能的定义为诠释设定了条件参数，可以帮助我们圈定历史范围、选择何种原始文献资料、回到艺术形式与之相对应的观念体系等。诠释归根结底是一种自我的需要，不管是顺着刻痕寻剑还是闭着眼睛摸象，真善美永远是高悬于我们头顶的终极追求，经典伟大的艺术作品是需要我们终其一生去理解和企及的，而此过程就是我们对自身的修行。

最后我想借用《艺术创世记》这本书里提到的一句话，对于艺术的探索和感知是"为我们冷冰冰的道德准则注入些许温柔"，来表达艺术是属于理想主义者的，它的无功利无目的只会永远让实用主义者望而却步。

图书在版编目（CIP）数据

从刻舟求剑到盲人摸象：美术史六讲 / 陆易著. --
杭州：浙江人民美术出版社，2021.8
ISBN 978-7-5340-8785-1

Ⅰ.①从… Ⅱ.①陆… Ⅲ.①美术史—世界 Ⅳ.
①J110.9

中国版本图书馆CIP数据核字（2021）第078345号

封面题字	李　渡
策划编辑	傅笛扬
责任编辑	姚　露
责任校对	张利伟
责任印制	陈柏荣

从刻舟求剑到盲人摸象：美术史六讲

陆易　著

出版发行	浙江人民美术出版社
	（杭州市体育场路347号）
经　　销	全国各地新华书店
制　　版	浙江新华图文制作有限公司
印　　刷	浙江海虹彩色印务有限公司
版　　次	2021年8月第1版
印　　次	2021年8月第1次印刷
开　　本	889mm×1194mm　1/32
印　　张	7.75
字　　数	130千字
书　　号	ISBN 978-7-5340-8785-1
定　　价	60.00元

如发现印刷装订质量问题，影响阅读，请与出版社营销部（0571－85105917）联系调换。